古代部分

九十三

蒲 华

山水花卉

榮寶齋畫譜

榮寶齋出版社 北京

蒲华简介

（一八三二年——一九一一年），初名蒲成，初字卓英，后字竹英、竹云；三十三岁后改名为蒲华，字作英，别号胥山野史、种竹道人，斋号『芙蓉庵』。寓沪时斋名『九琴十砚楼』，又名『九琴十研斋』。寓沪时斋名『九琴十砚楼』，又名『九琴十研斋』『剑胆琴心室』『不染庐』等。

前言

传统的中国绘画以其独特的艺术语言，记录了中华民族每一个历史时代的面貌，反映和凝聚了我们民族的审美意识和传统思想。她以东方艺术特色立于世界艺林，汇为全世界人文宝库的财富。我们当代人得以继承享用这样一笔珍贵的文化遗产是有幸并足以引为自豪的。面对这样一笔巨大的财富，把其中优秀的部分继承下来『古为今用』并加以弘扬光大，这同时也是当代人的责任。继承什么，怎样弘扬传统绘画遗产，这是一个不容选择的命题。回答这个命题为个别的绘画教条所规范楷模，每一个画家都有自己对传统的认识和理解，都有着自己的感情并各取所需。继承和弘扬优秀文化遗产的理论和愿望都体现在当代人所创造的绘画艺术之中。

中国绘画有其发展的过程和依存的条件，有其不断成熟完善和自律的范畴，明显地区别于其他画种。她以线为主，骨法用笔，重审美程式造型；对物象固有色彩主观理想的表现，客观世界和主观心理合成的『高远、深远、平远』『散点透视』的营构方式；『师造化』『以形写神、神形兼备』的现实主义艺术理想；工笔、写意的审美分野，绘画与文学联姻，诗、书、画、印一体对意境的再造；直写『胸中逸气』的文人笔墨；各持标准的门户宗派，多民族的艺术风范与意趣；以及几千年占统治地位的封建士大夫思想文化的大背景，等等。从而构成了传统中国画的形式和内容特征。一个具有数千年文明传统的民族所发展和创造的文化，在创造新时代的绘画艺术中，不可能割断自己的血脉，摒弃曾经千锤百炼、人民喜闻乐见的美的形式和传统精神，这些特质都有待我们今天继续研究和借鉴。『数典忘祖』『抱残守缺』或『陈陈相因』都不益于繁荣绘画艺术和建设改革开放时代的新文明。

对传统文化的热爱和了解，是继承和弘扬优秀文化遗产的前提。热爱和了解传统绘画艺术的人民大众是传统绘画艺术生生不息的土壤。在中国绘画发展的历史上，没有任何一个时代像今天这样拥有众多的画家和爱好者。大家以自己热爱的传统绘画陶冶情怀，讴歌时代，创造美以装点我们多姿多彩的生活。为此服务并做出努力是出版工作者的责任。

就传统中国绘画的研习方法而言，历代无论院体或民间，师授或是私淑，都十分重视临摹。即便是今天，积极地去临摹习仿古代优秀作品，仍不失为由表及里了解和掌握中国画技法特质、体悟中国画精神品格的有效方法之一，通俗的范本也因此仍然显得重要。我们将继承弘扬民族文化的社会命题落在出版社工作实处，继《荣宝斋画谱·现代部分》百余册出版之后，现又开始编辑出版《荣宝斋画谱·古代部分》大型普及类丛书。

丛书以中国古代绘画史为基本线索，围绕传统绘画的内容题材和形式体裁两方面分别立册；以编辑典型画家的风格化作品和名作为主，注重技法特征、艺术格调和范本效果；从宏观把握丛书整体体例结构并丰富其内容；对当代人喜闻乐见的画家、题材和具有审美生命力的形式体裁增加立册数量；由具有丰富教学经验的画家、美术理论家撰文做必要的导读；按本宗旨酌情附相应的文字内容，以缩小读者与范本的距离。有关古代作品的传绪断代、真伪优劣，这是编辑这部丛书难免遇到的突出的学术问题，我们基于范本目的，一般沿用著录成说。在此谨就丛书的编辑工作简要说明，并衷心希望继续得到广大读者的关心和帮助。我们希望为更多的人创造条件去了解传统中国绘画艺术，使《荣宝斋画谱·古代部分》再能成为滋养民族绘画艺术的土壤，为光大传统精神，创造人民需要且具有时代美感的中国画起到她的作用。

荣宝斋出版社 一九九五年十月

豪横人间笔一枝
——海上画派开山人物蒲华

张谷良

十九世纪末二十世纪初，是中国近代美术史上最重要的一个画派——海上画派叱咤风云的时代。这个画派在中国绘画史上起着承前启后的重大作用，是中国画向现代形态演进的最重要的一个环节。当时上海是中国率先进入现代、商业社会的城市，在这样的环境里，是中国画向现代商业社会的逼迫下，有挣扎与对抗，也有沦丧与沉没。当然，也有画家操着这双刃剑游刃有余开宗立派，并以此平台为中国近代美术史写上浓墨重彩的一笔。这一笔，一直使今天的中国画与中国画家受益匪浅。我们现在来回顾这一段历史中的蒲华，为今天与明天的中国书画梳理资源，为中国美术在作为新时代的先进文化夯实基础。

海上画派的重要创始人之一蒲华一直处于『沉玉埋珠、难获世珍』的尴尬境地。尽管他《豪横人间笔一枝》《穆安《芙蓉庵余草题词》，还是几为世人所遗漏。关于海上画派，当时人们多半知道的只有三位画家：任颐、虚谷和吴昌硕。直到二十世纪九十年代，通过学者们的多方考究，海上画派的画家们真实的整体轮廓才逐渐凸显出来。这一映象就是我们现今所知道的：蒲华、任颐、虚谷和吴昌硕。当初披荆斩棘，开径辟路，破泥古之积习，首当其冲开创海上画派的第一人就是蒲华。经过漫长岁月的洗礼，蒲华在中国美术史的篇章中闪烁出他应有的光芒。

从中国画发展史看，到清末的同治、光绪年间，中国画坛已了无生机，笼罩在浓郁守旧风气的氛围下，真正能达到『破中有立、创设清新』之境的开拓者就是蒲华、虚谷、任颐和吴昌硕这四位画家。在这当中最为突出的就是蒲华。他对后人的影响不仅体现在他的绘画、书法和诗词的学识上，而且体现在他的气质人品上。得益于其深远影响的其中一位就是现在大家认为的海上画派的大旗与领军人物吴昌硕。因而，邵洛先生认为，『在开创近代海上画派的征途中，这四人宛如接力赛，蒲华跑的是第一棒，他起跑得好，其功不可没，我们应该确立他在中国绘画史上应有的地位和作用。』

蒲华注意继承传统，但并不拘泥于传统。他勇于向前人学习和借鉴，其学习的过程我们可以从蒲华作品的骨法用笔与设色技法的变化上看出，在其早期作品的跋语中也题写着『仿道复赋色』『尝见南田老人有此粉本背抚之』『摹八大山人笔』『仿大痴道人』等等。作品中虽有前人的印迹，但个人的风格已经显露出来了。在蒲华的中、晚期山水作品中，看得出受到元四家，特别是大痴、梅花道人和南田老人的影响。

至于花卉，特别是墨竹在较为早期的时候就倾向青藤、白阳的风格。

吴昌硕在十二友诗中是这样写蒲华的：『蒲作英善草书，画竹自云学天台傅啸生，仓莽驰骤、脱尽畦畛家贫，卖画自给，时或升斗不继，陶然自得，余赠诗云：「蒲老竹叶大于掌，画壁古寺苍涯班。墨汁翻衣吟犹着，天涯作客才可怜。朔风鲁洒助野哭，拔剑研地歇当筵。柴门日午叩不响，鸡犬一屋同高眠。」』吴昌硕又在为蒲华的《芙蓉庵燹徐草》所作的序言中说：『作英蒲君为余五十年前之老友也，晨夕过从，风雨月间，衣粗葛，囊笔两三枝，诣缶庐。汗背如雨，喘息未定，即搦管写竹，墨沉淋漓。竹叶如掌，萧萧飒飒，如疾风振林，听之有声，思之成咏。其襟怀之磊落，逾恒人也如斯。』

蒲华的墨竹，情意畅酣，水墨淋漓，任意为之。他并不斤斤计较于一枝一叶的惟妙惟肖，也不在乎胸有成竹的事先谋划，而是性之所至情之所至，随机应变，因势利导。蒲华在苏轼、文同、吴镇、郑燮之后又树一帜，他爱用湿笔宿墨，以水墨淋漓见长。蒲华将水墨掌握得恰到好处，充分显示他的功力。

蒲华的设色花卉却是与墨竹不同的又一番景象。它清新平和、逸趣横生，古雅多姿，是在赵之谦与吴昌硕之间架起了一座过渡的桥梁。蒲华作画线条流畅、凝练，柔中有刚，注重传统，在他的作品中可以发现他与前人的渊源关系。然而，他又是一个勇敢的攀登者，有异于食古不化的仿古者。他有诗云：『画欲超群亦甚难。』可见蒲华想到的是『超群』，他以一个独树旗帜的形象，留存在艺术史册中。

黄宾虹在评议蒲华作品时写道：『百年来海上名家仅守娄东、虞山及扬州八怪面目，或蓝田叔、陈老

莲。唯蒲作英用笔圆健，得之古法，山水虽粗率，已不多见。』黄宾虹在一九五四年九十一岁时致函女弟子顾飞时说：『海上名家蒲作英山水为胜，虽粗不犷。』『蒲华不仅墨竹绝妙，其山水也十分精湛。他用画花卉的笔法画山水，山石树木以长线条出之，皴擦寥寥几笔，点苔浓浓淡淡、粗粗细细、大大小小，使整个画面全局贯通，富有节奏感又气韵生动。同时也显示其擅长用墨用水的本领，淡墨与宿墨运用恰当，内涵丰富。』

中国文人画极为重要的特性之一就是『以书入画』。书法是画法的根本，自古以来文人画大家必是书法造诣极高者。而蒲华的书法成就，确实是中国近代书法史上当之无愧的。小蝶在《近代六十名家画传》一书中写道：『蒲华书极自负，每告人，我书家画也。』这就可见蒲华对于自己书画艺术的定位。

蒲华是一位才思敏捷的诗人，诗格清新，不让宋人，半神流丽，风格超脱，炼字、炼句皆精妙。吴昌硕对于蒲华的诗是推崇备至。在《芙蓉庵燹馀草序》中说：『所作诗类见于题画，不假思索，援笔立就，疏荡之气，播为天籁。此盖平昔流览宋诗而自以性情纵之，犹如野鹤翔空，幽兰蔽石，隽逸时芳。』他的诗作传世不多，目前仅见《芙蓉庵燹馀草》，此外只能在题画诗中寻找。蒲华的诗才，充分体现了他的文字功底，又大大提升了画家绘画作品的感染力，也是我们了解蒲华思想、研究蒲华生平的重要资料。

蒲华生前落泊、身后寂寞，主要原因是他出身贫寒，始终是个平民画家。其祖上编藉『堕民』，在明代称『丐户』。相传元灭南宋，将俘虏和『罪人』集中于绍兴等地，数百年来视作『贱民』『卑贱族』，不准与平民通婚，也不许应科举，在那时只能做『猥贱亲役』如喜娘轿丁之类。蒲华幼时做『庸祝』，在庙中开沙盘扶占。青年蒲华开辟仕途未济，自知与做官无缘，于是全心投入书画。云游宁波、台州、常熟、上海等地鬻画为生，过着十分清贫的生活。但他是一位骨气清高的画家，即使无米下锅，仍旧不改其志，不忘其乐，『时或升斗不继，陶然自得』。蒲华卖画从不计较锱珠，人有替代磨墨，或送几枝雪茄烟，就即席挥毫。平时不自矜惜，有索辄应。加之他放逸不羁，『敝帚』不自珍惜，落得个『蒲邋遢』的雅号。这样一个平民化的画家一直到一九一二年时以八十岁高龄逝世，就是如此境地，没有地位，没有金钱，不可能在当时的时代为人所重视。马克·吐温说过：『我请你们注意人类历史这么一个事实，那就是许多艺术家的长处，都是一直到他们饿死之后才被人赏识的。』蒲华虽然不是饿死的，但这句话也正印证蒲华。

艺海沉浮，正是文化进程中的现象。蒲华作为一个在中国近代画坛上有着极其重要地位和作用的中国书画家，对于我们今天的文化创造和发展是一个十分深厚的传统资源。在过去，我们对于这样一位画家的研究与继承与他的画家地位和贡献是远远不能相称的。如今我们中国绘画界的有识之士，也已经认识到蒲华对于当代艺术的价值，从《画谱》收集的蒲华花鸟竹石作品中即能看到。我相信，随着对蒲华艺术研究的深入，蒲华这颗『沉玉埋珠』将得以光辉闪烁。

书中作品为蒲华美术馆、嘉兴市博物馆提供，在此表示深切的谢意。

二〇〇四年十月于嘉兴南湖畔

目录

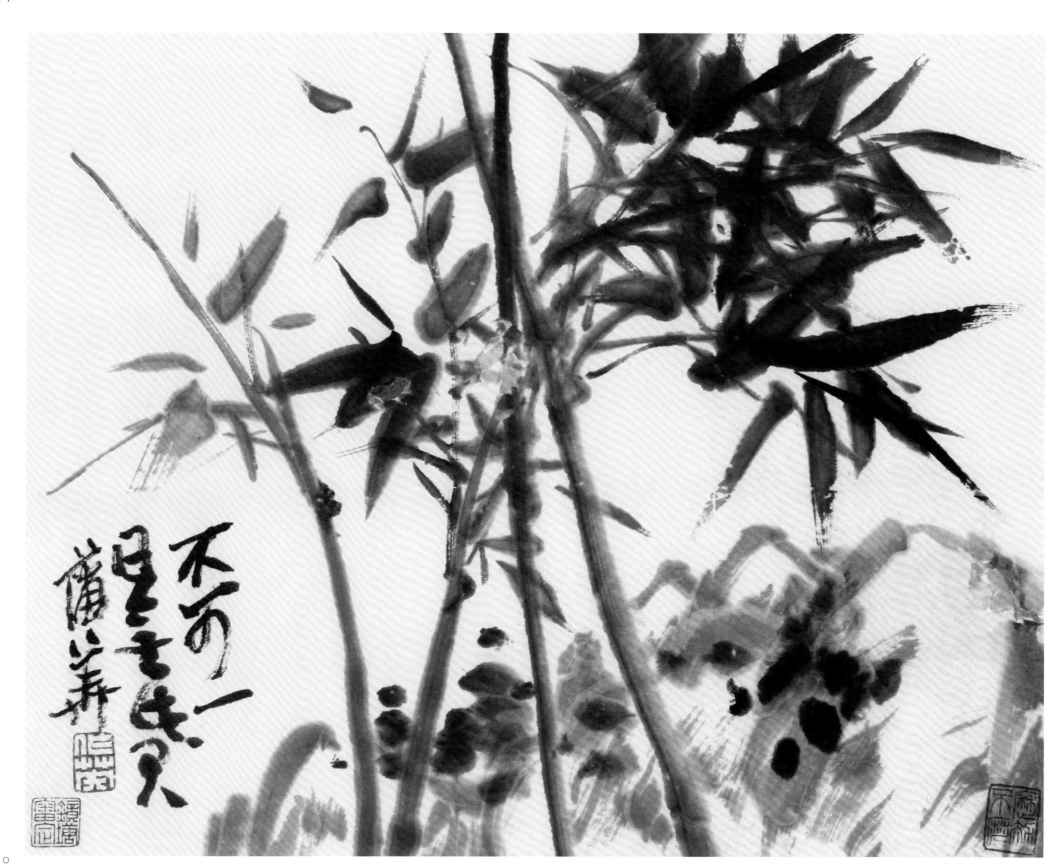

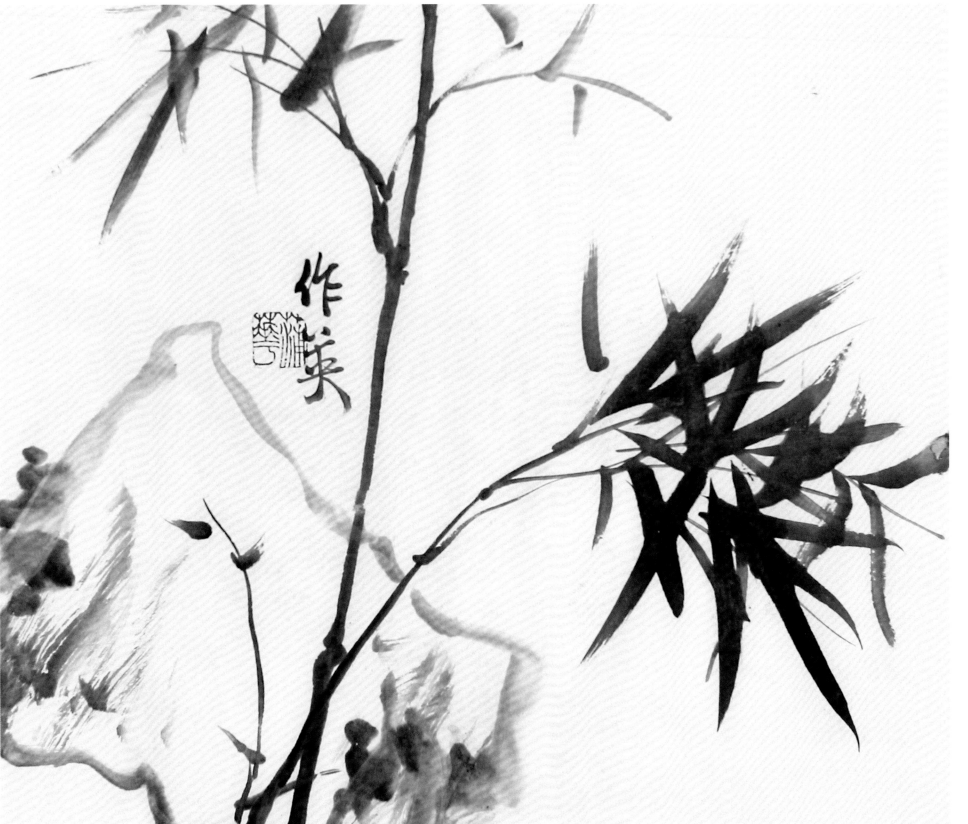

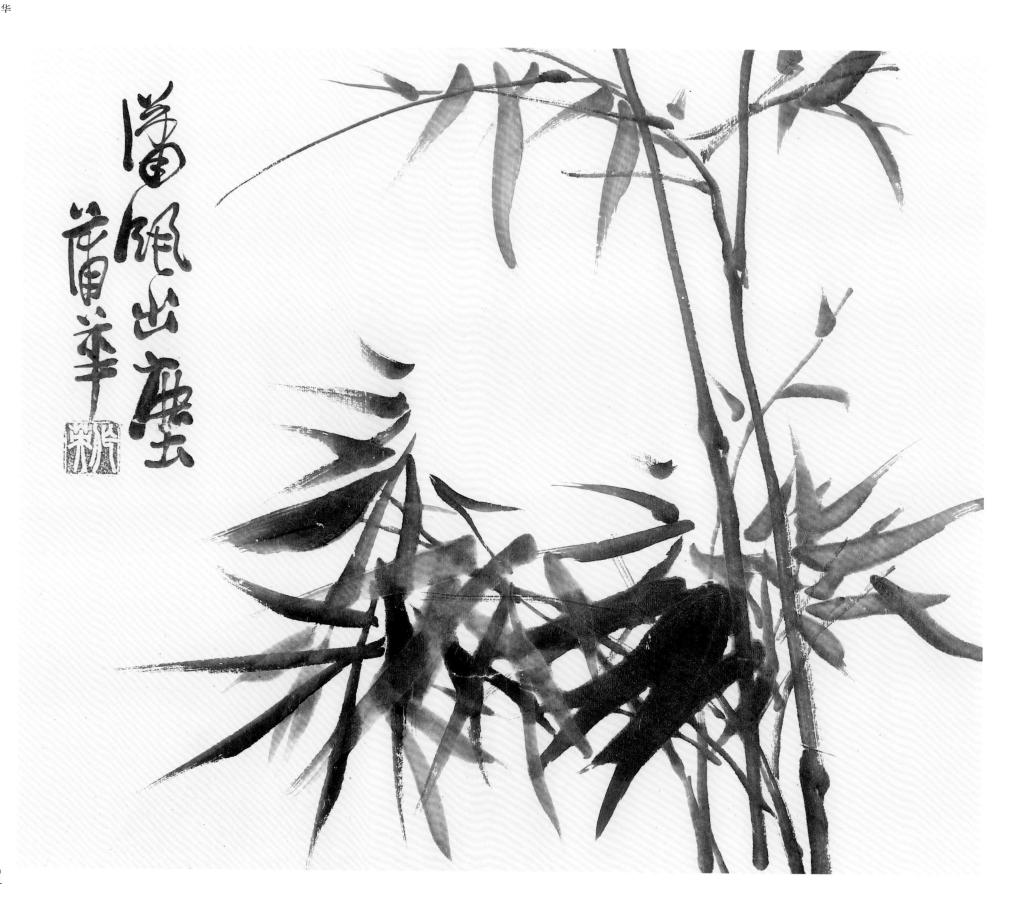

清风出尘
蒲华

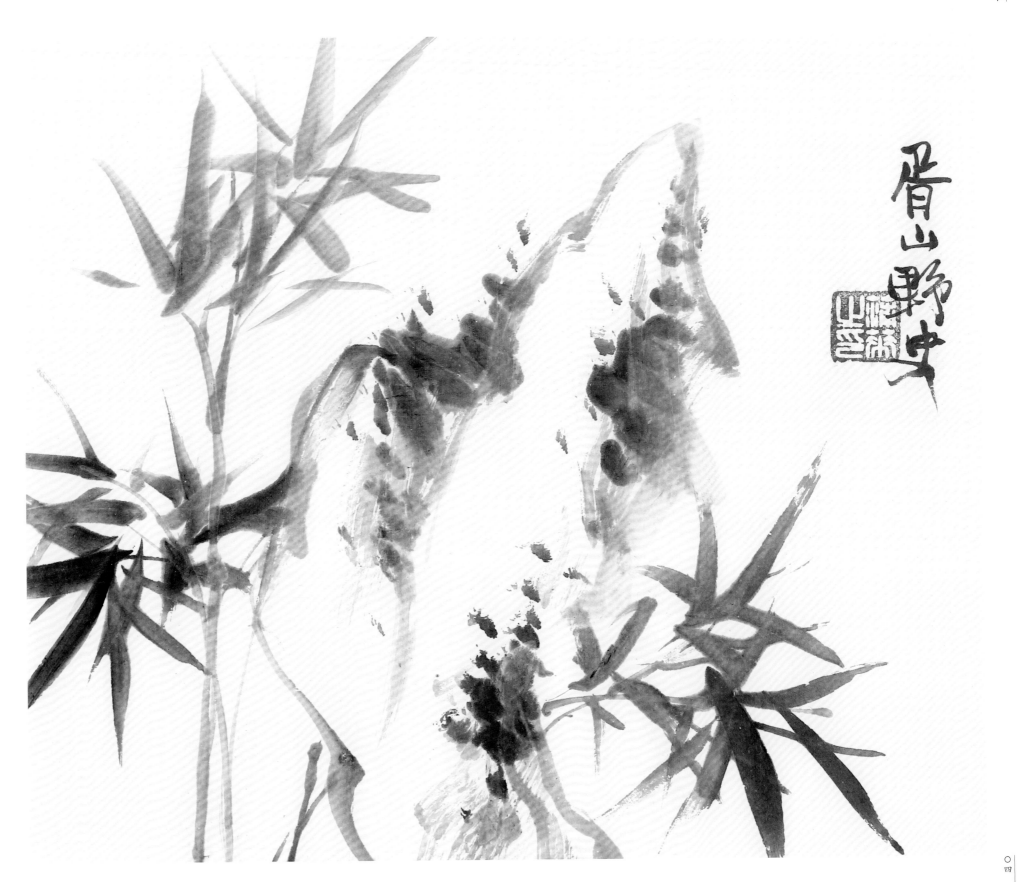

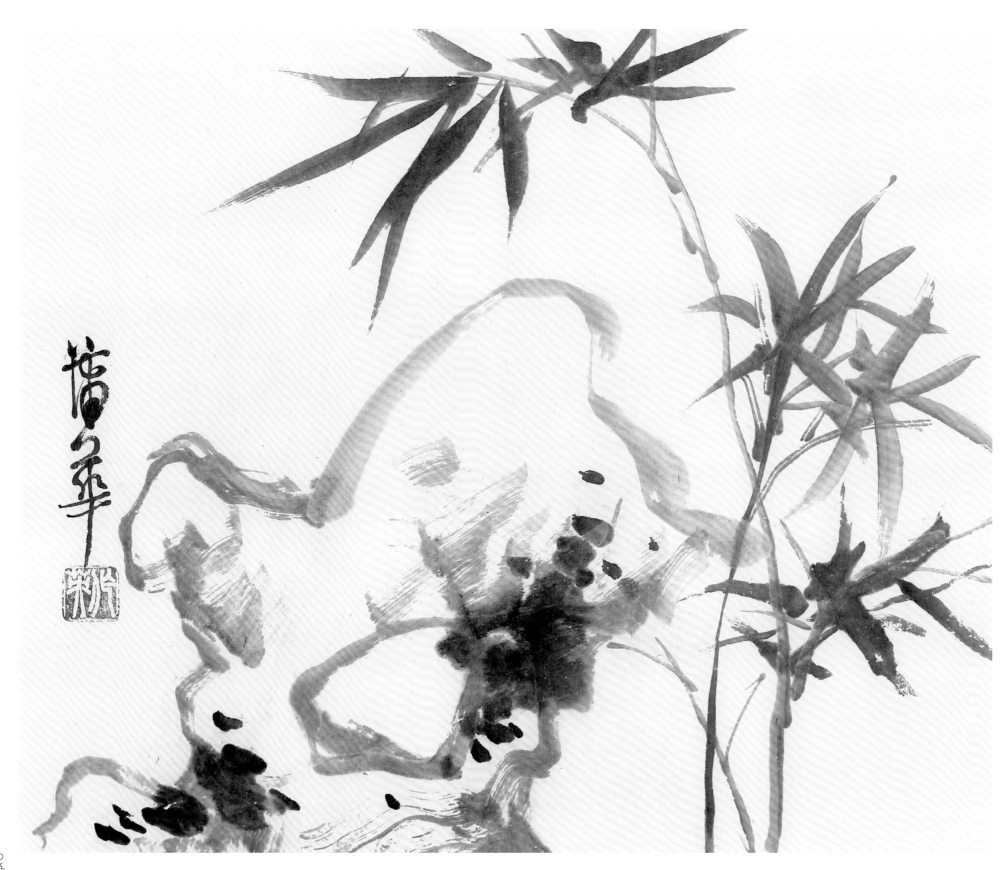

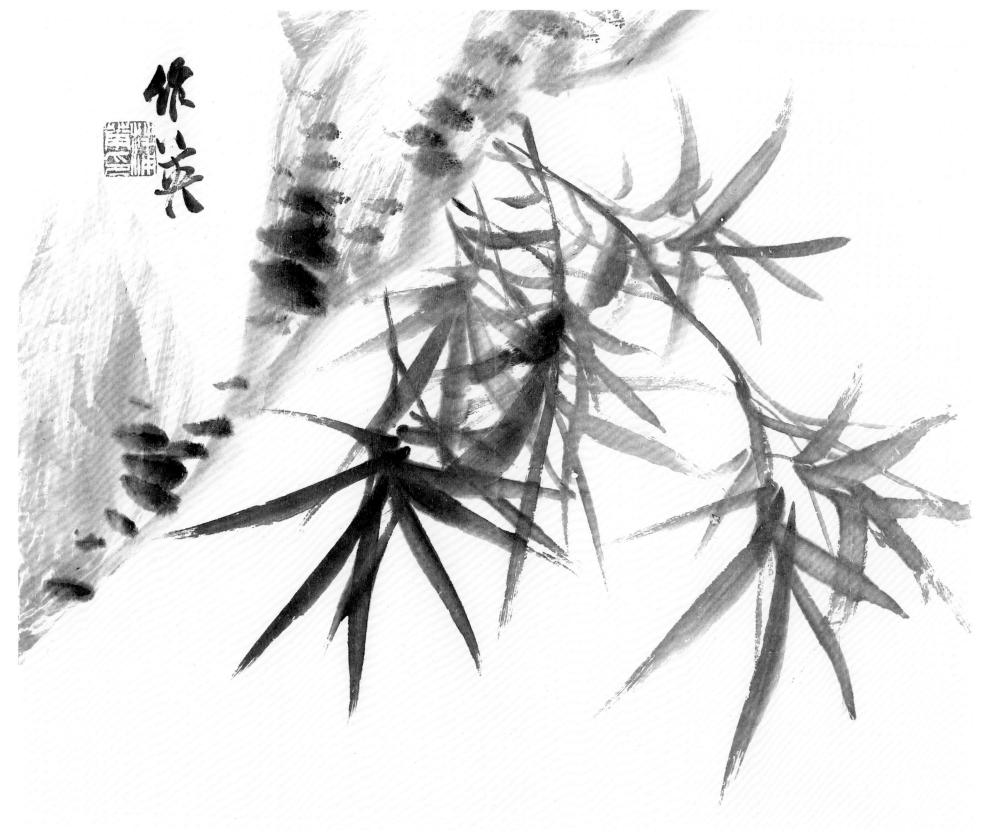

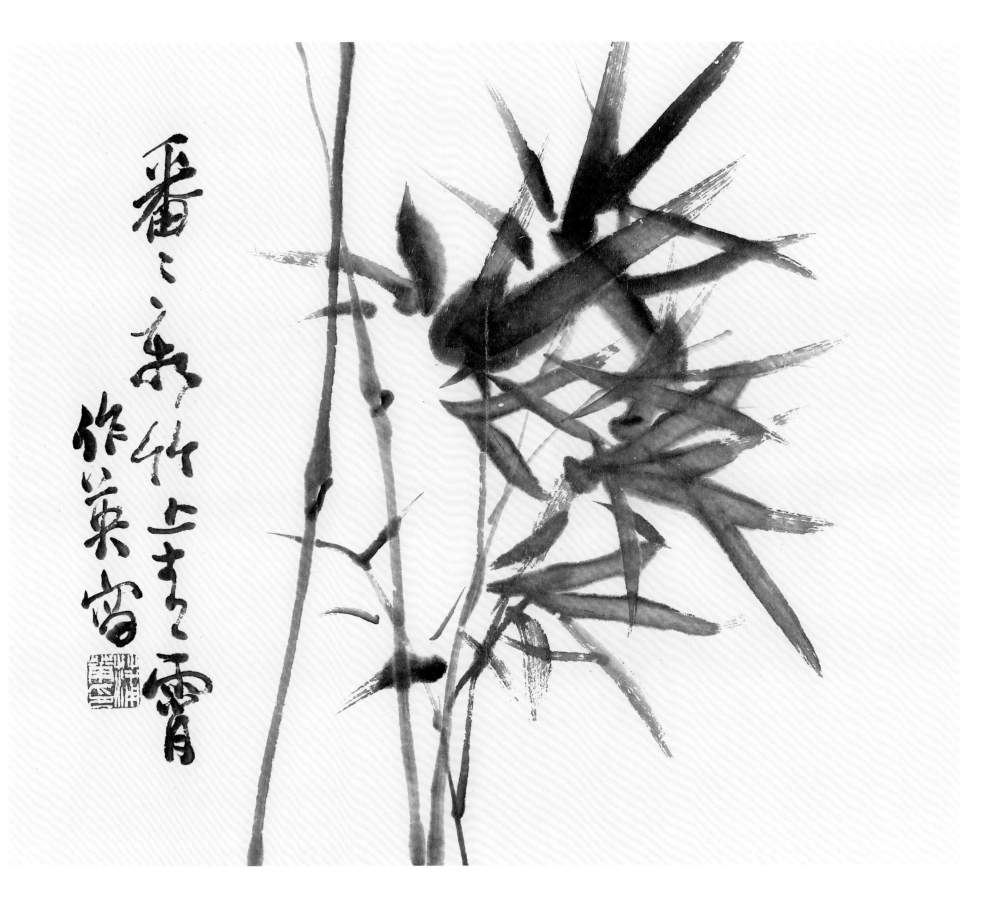

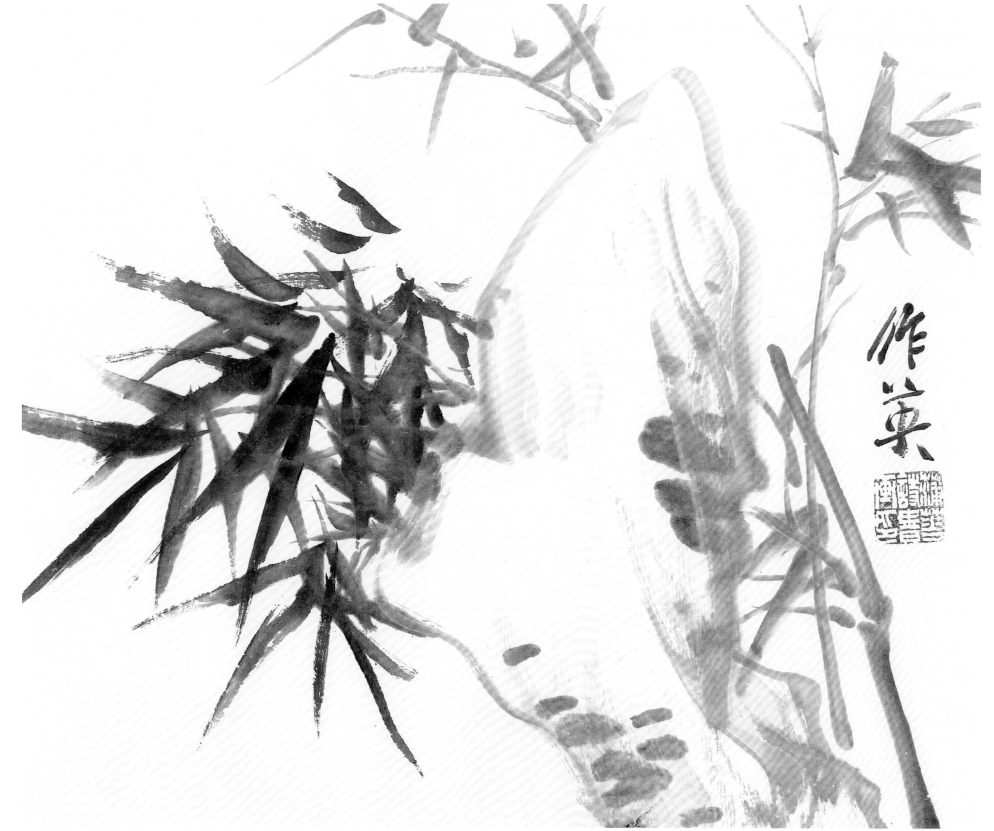

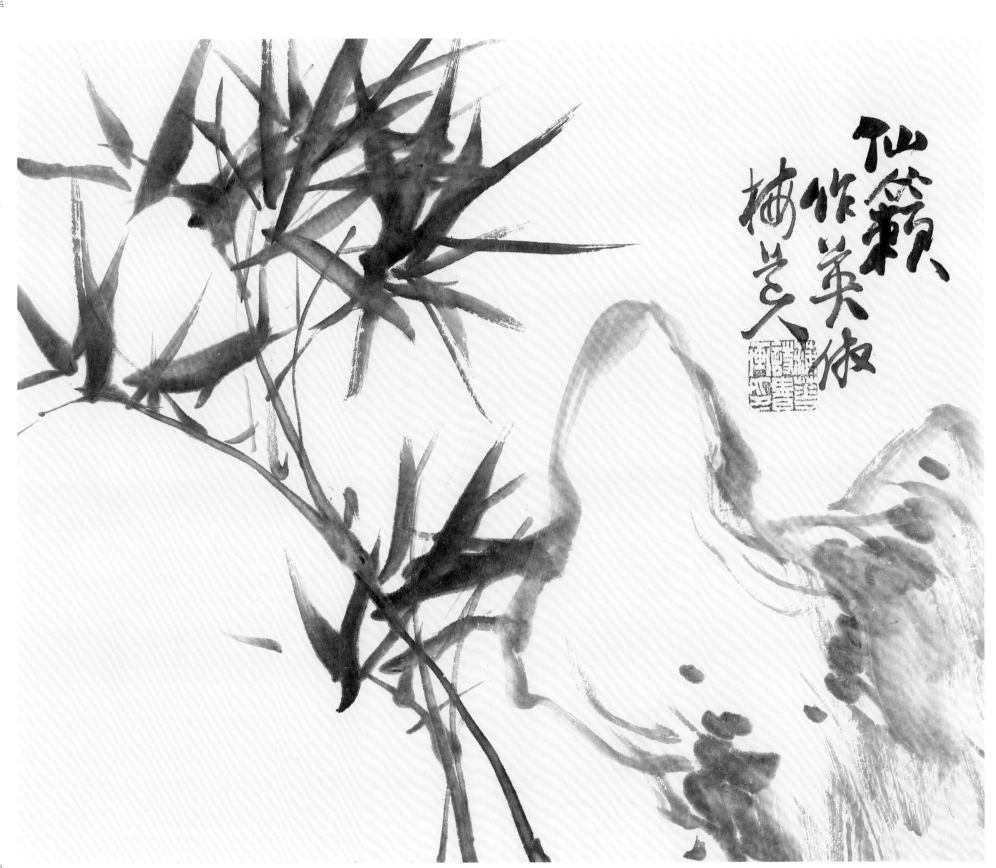

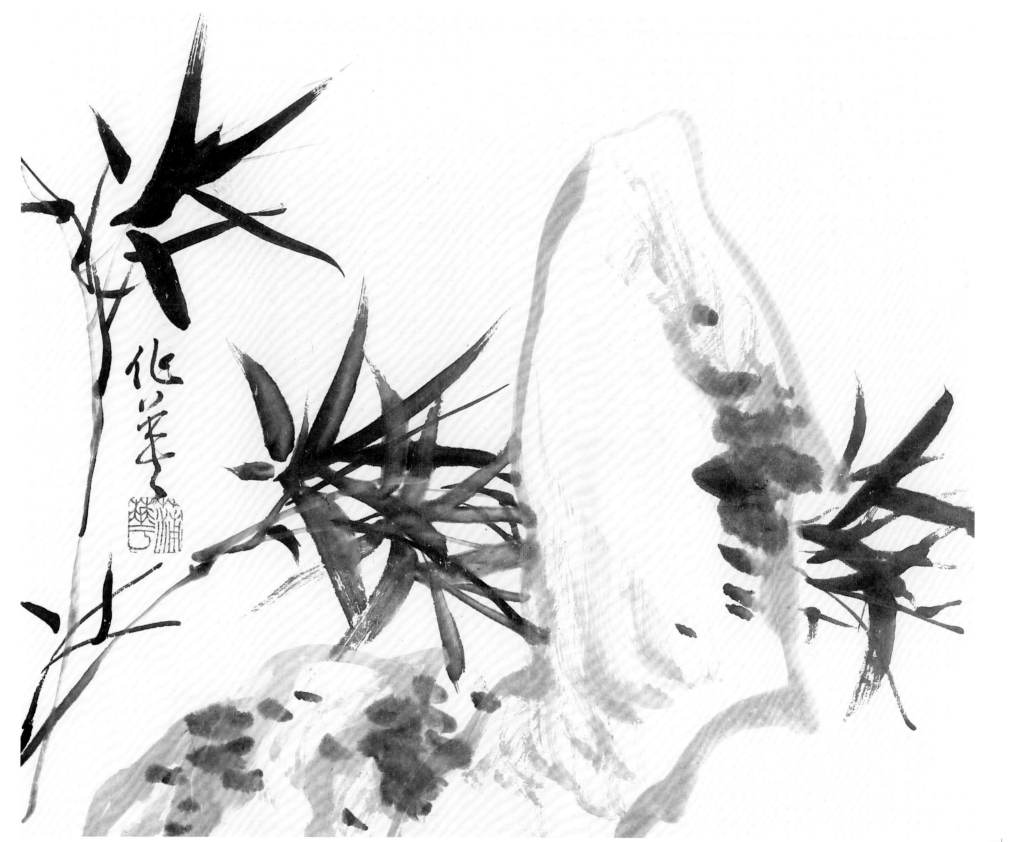

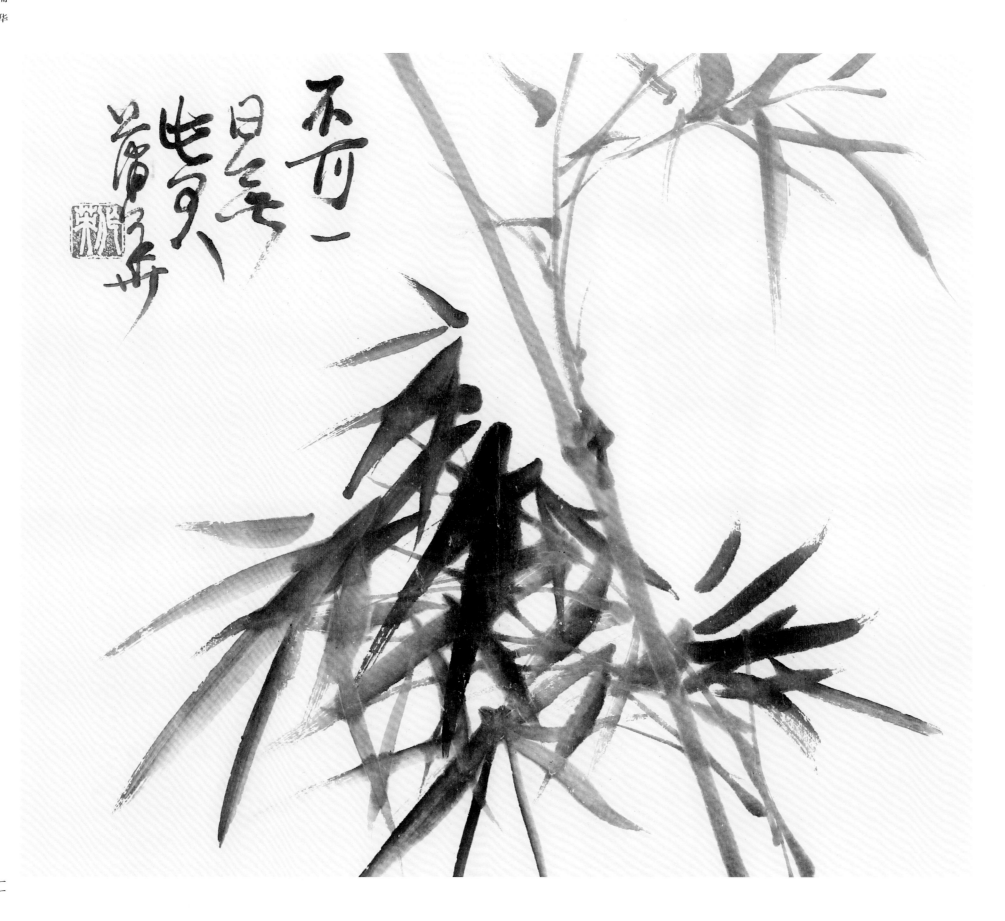

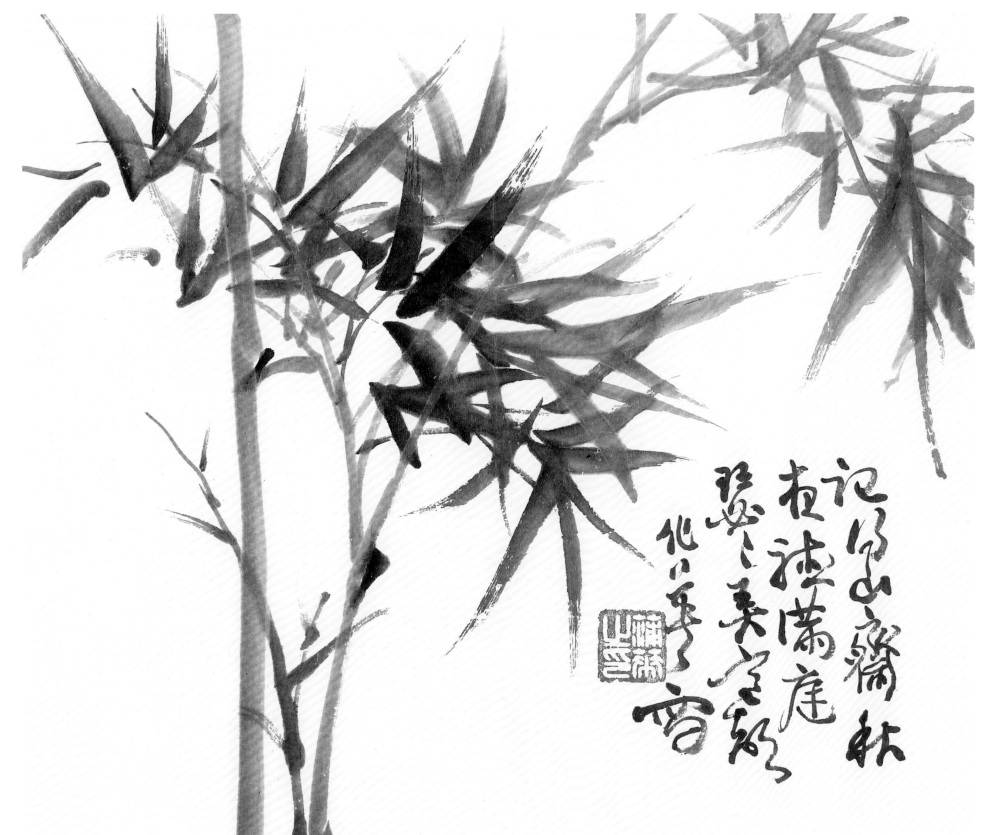

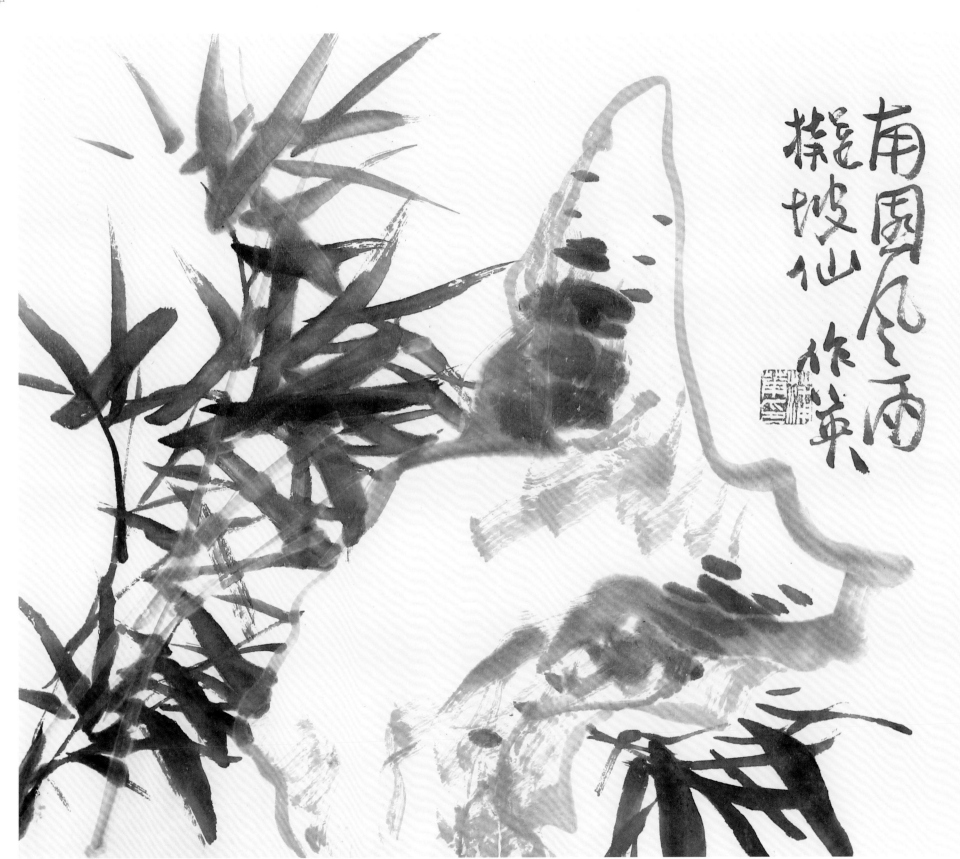

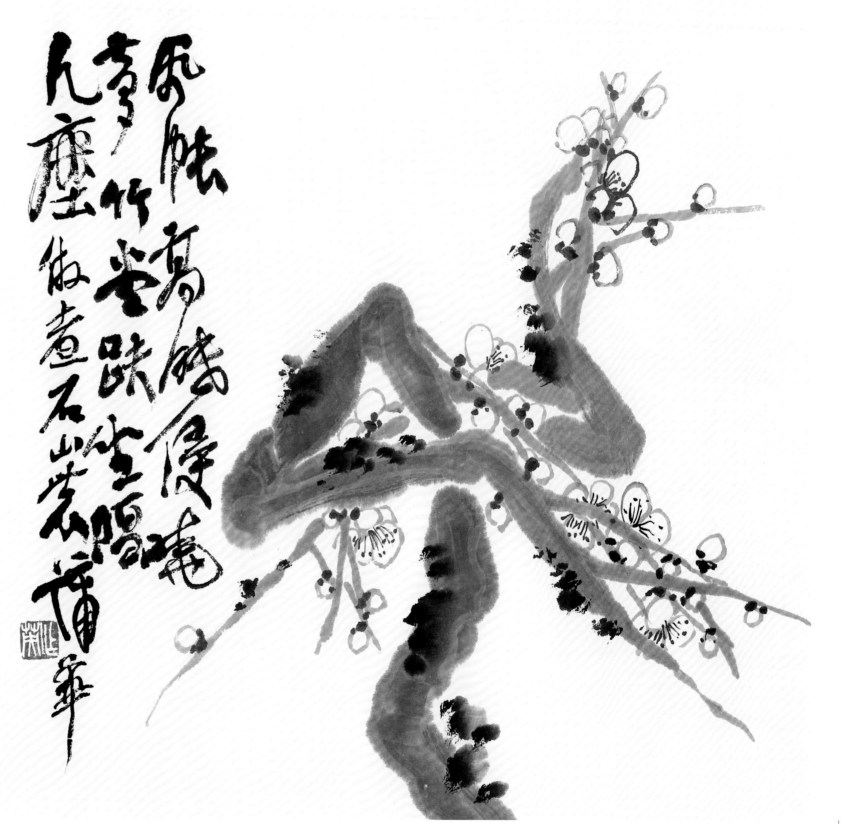

风帐高眠侵晓
寒竹成跌尘生隔
几座依画石此发
华

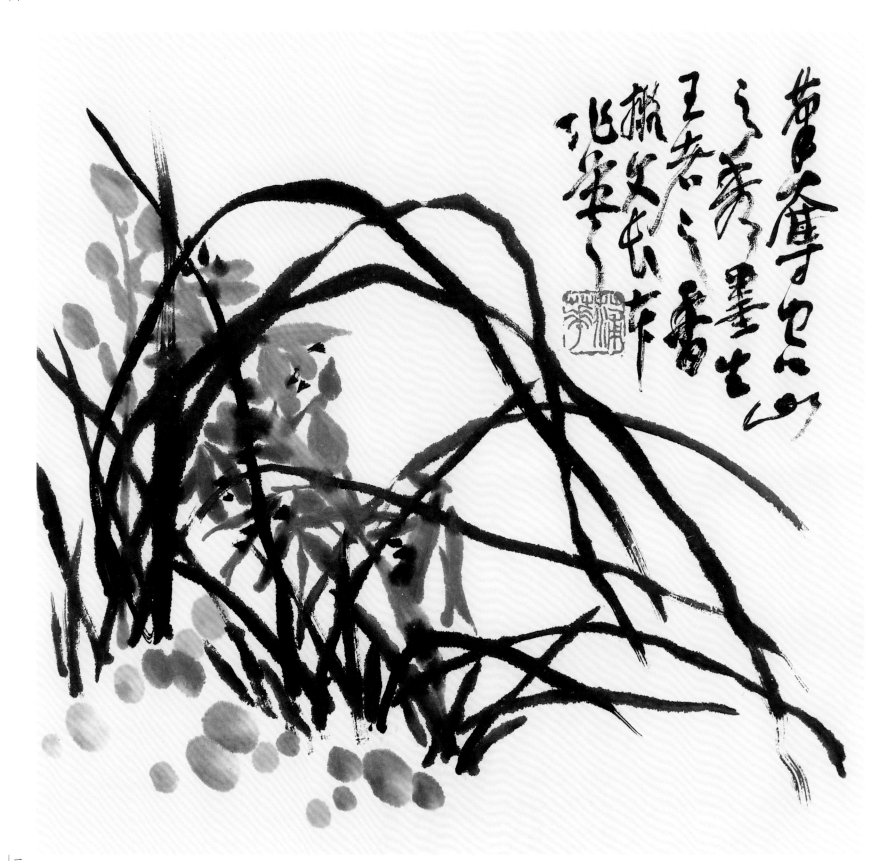

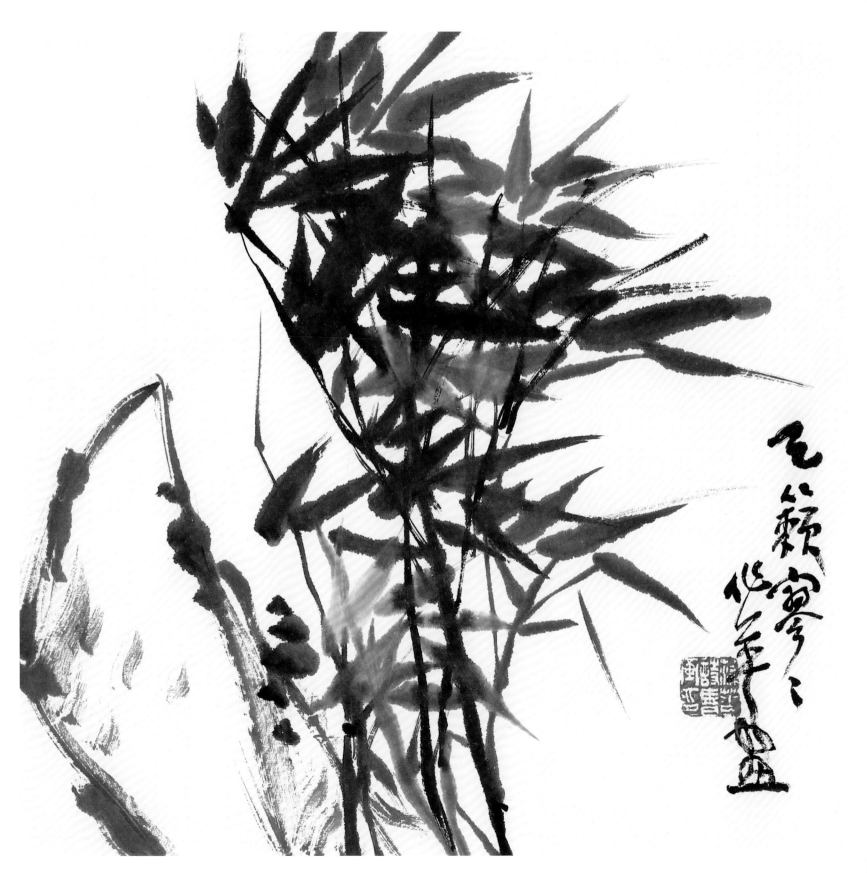

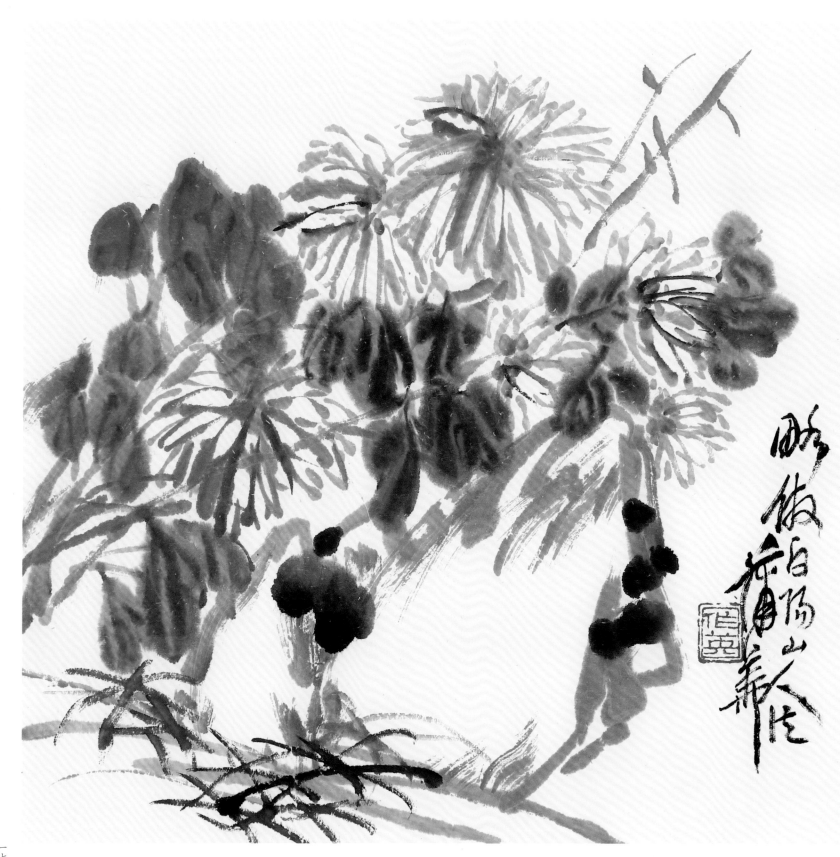

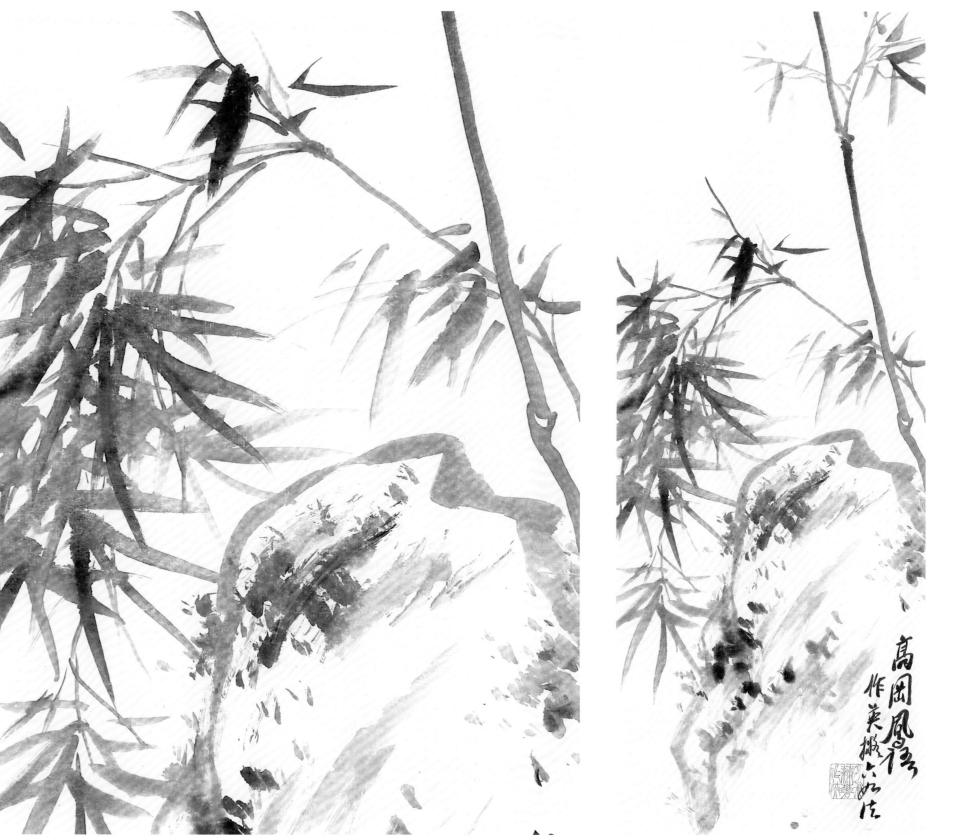

高冈凤语

作英撝六如居

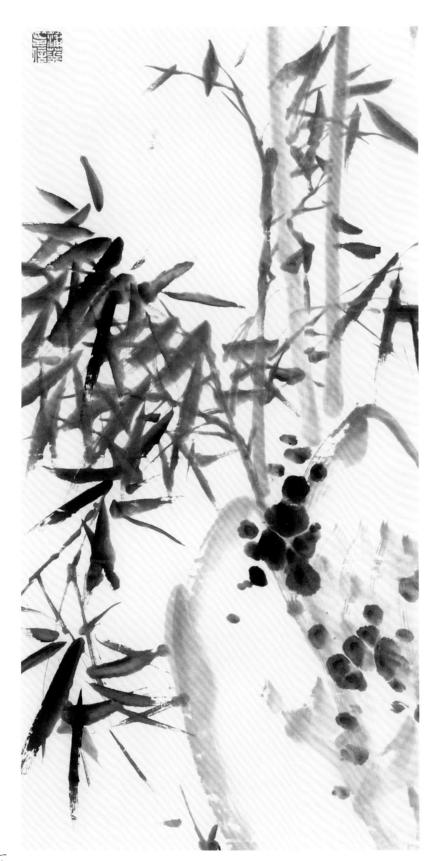
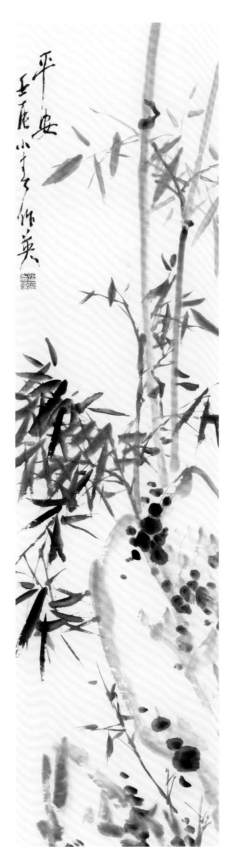

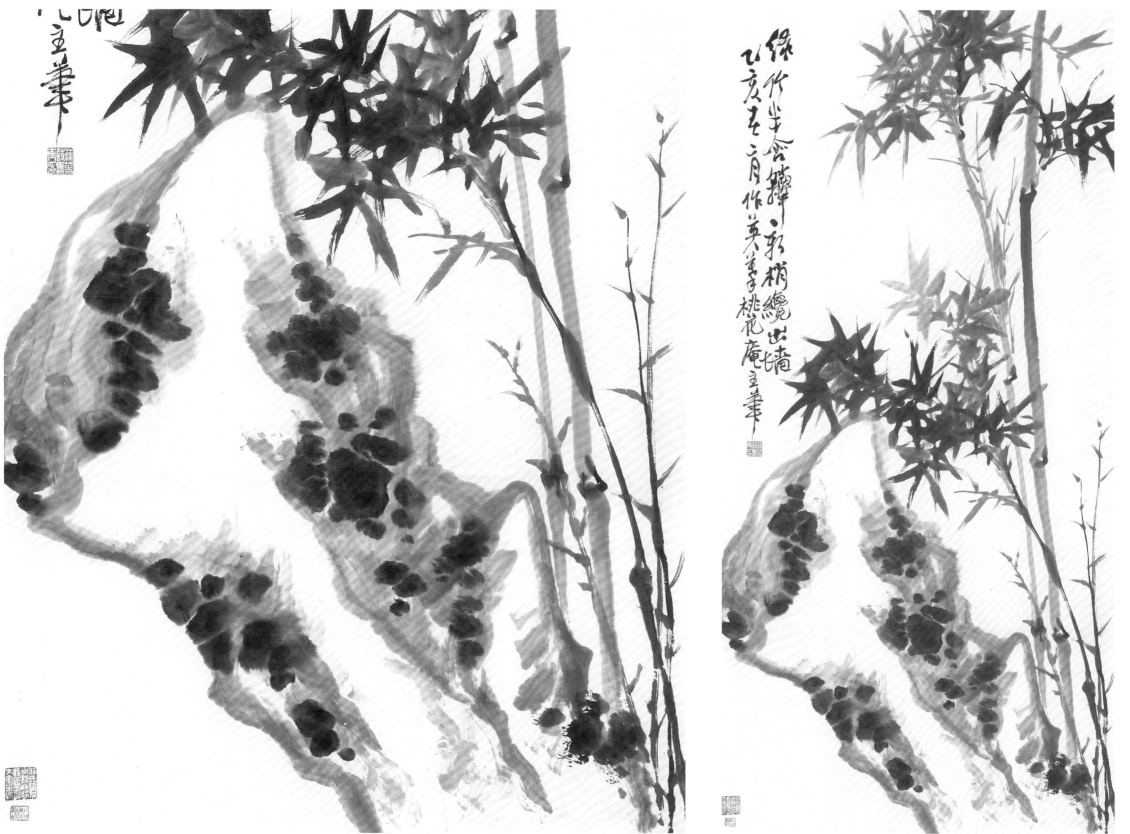

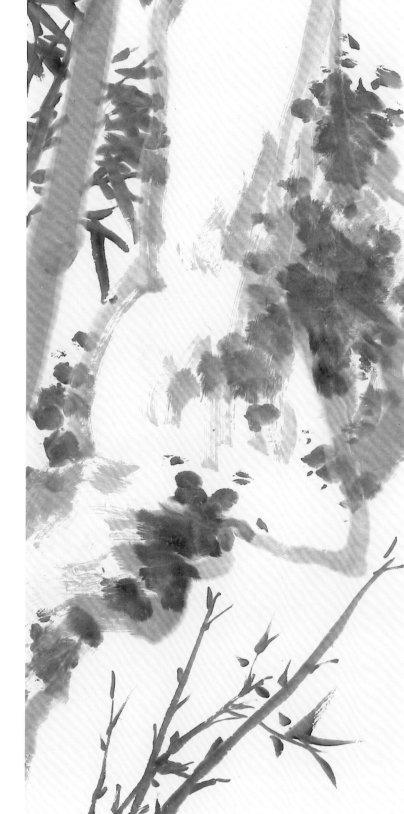

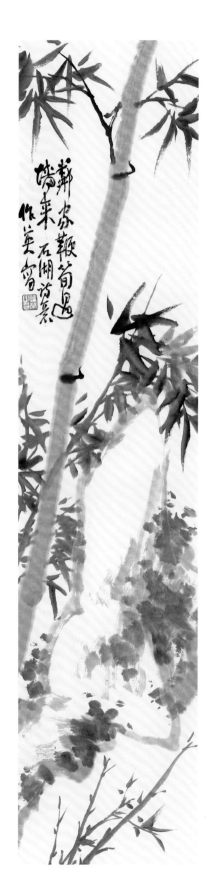

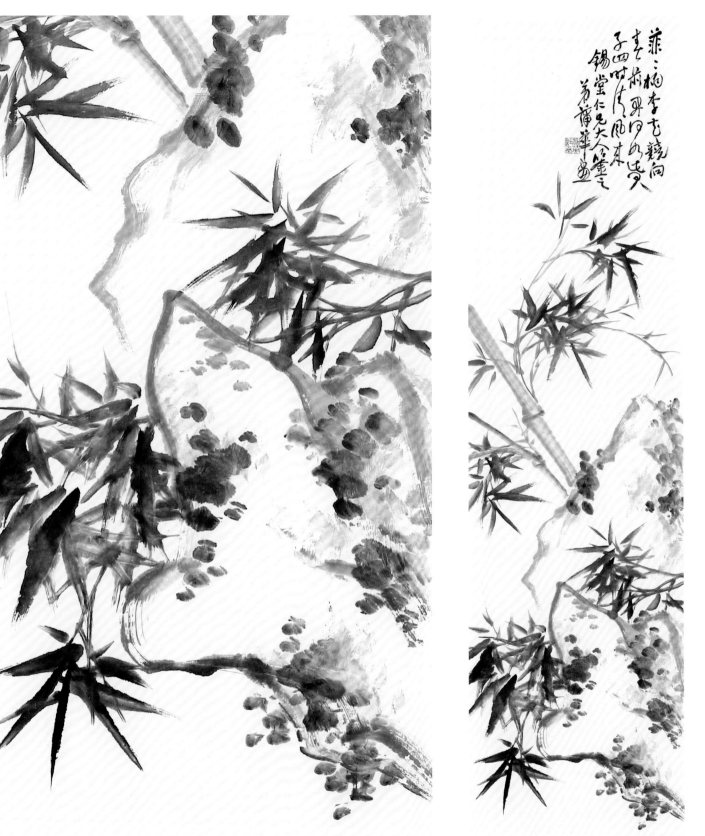

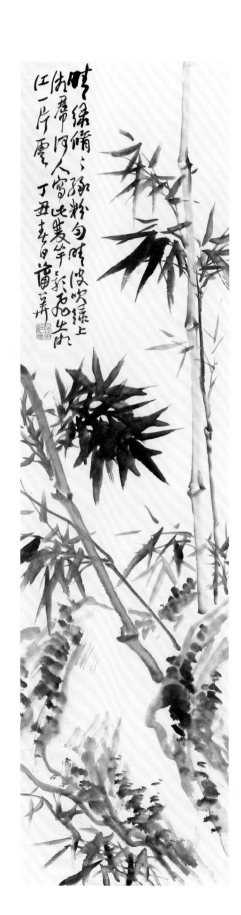

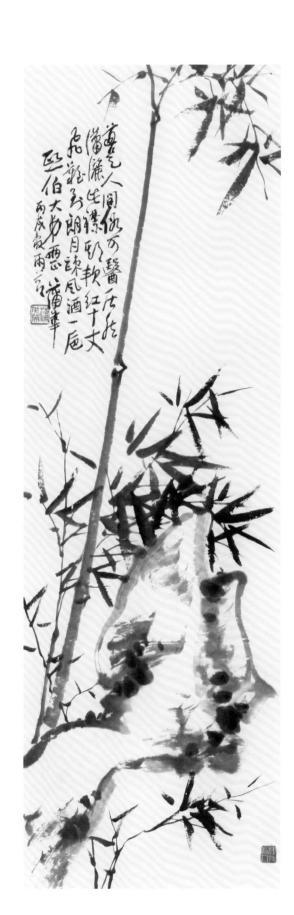

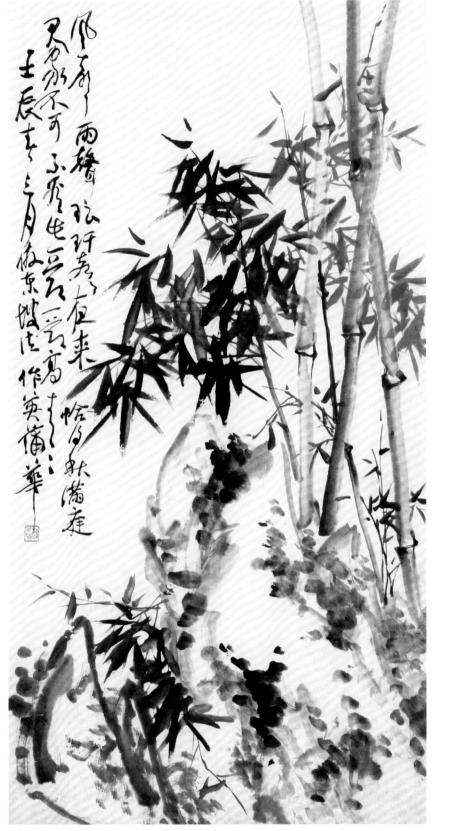

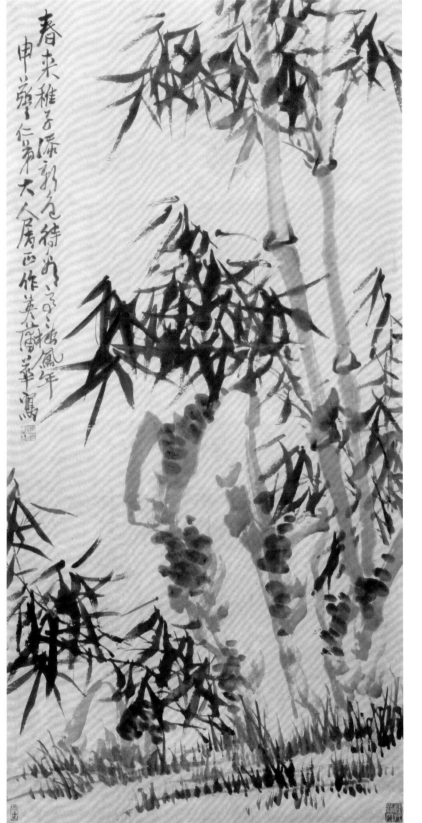

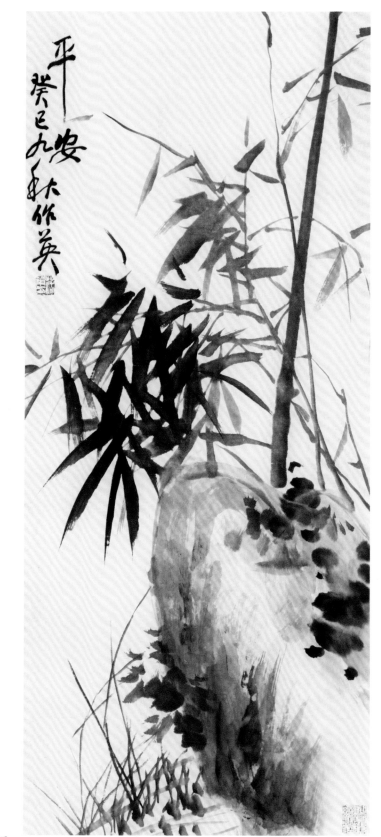

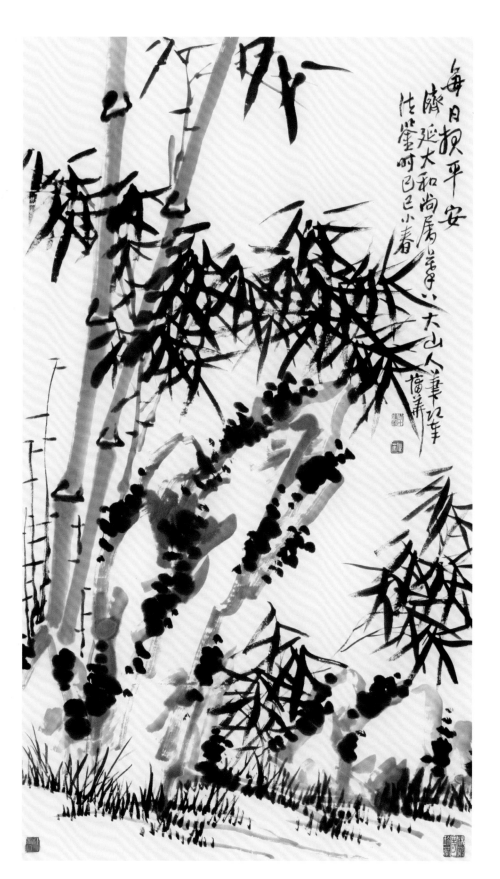

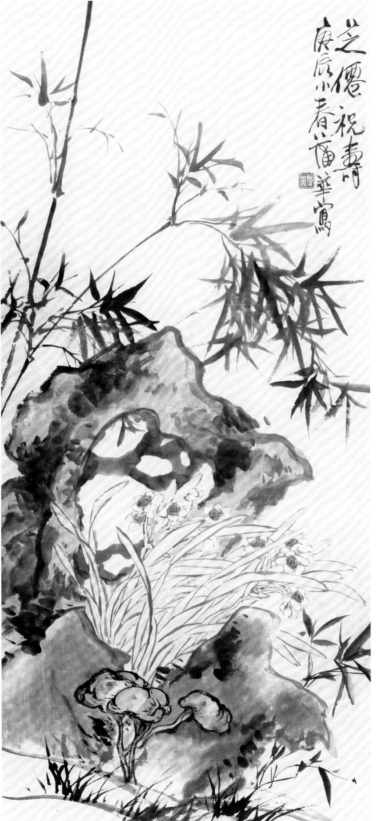

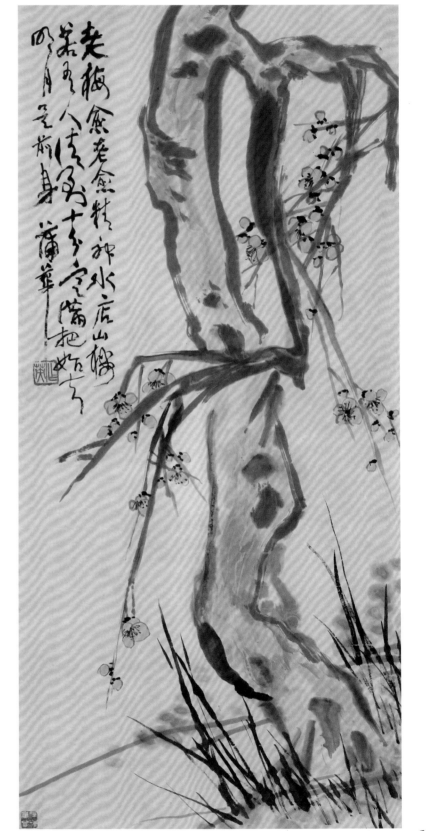

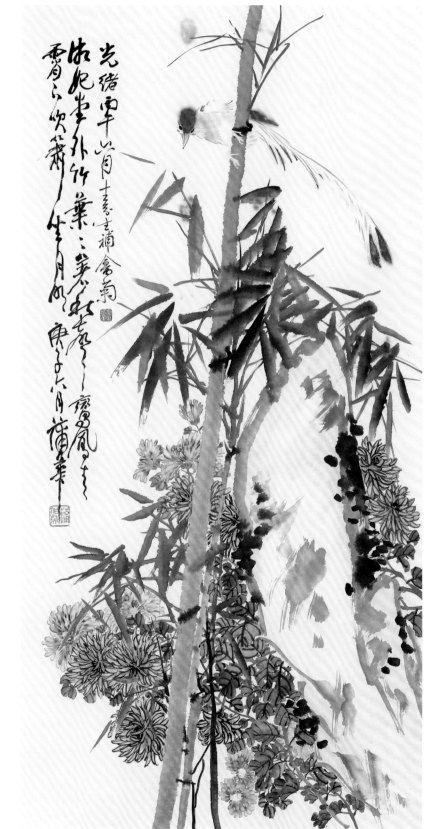

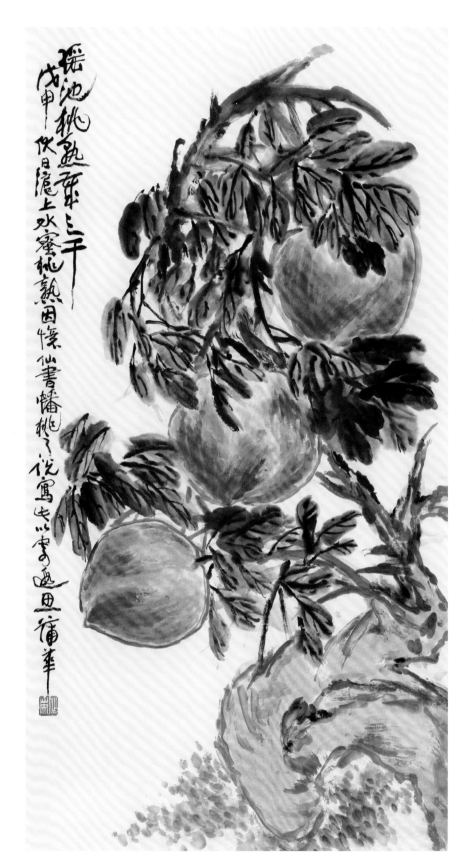

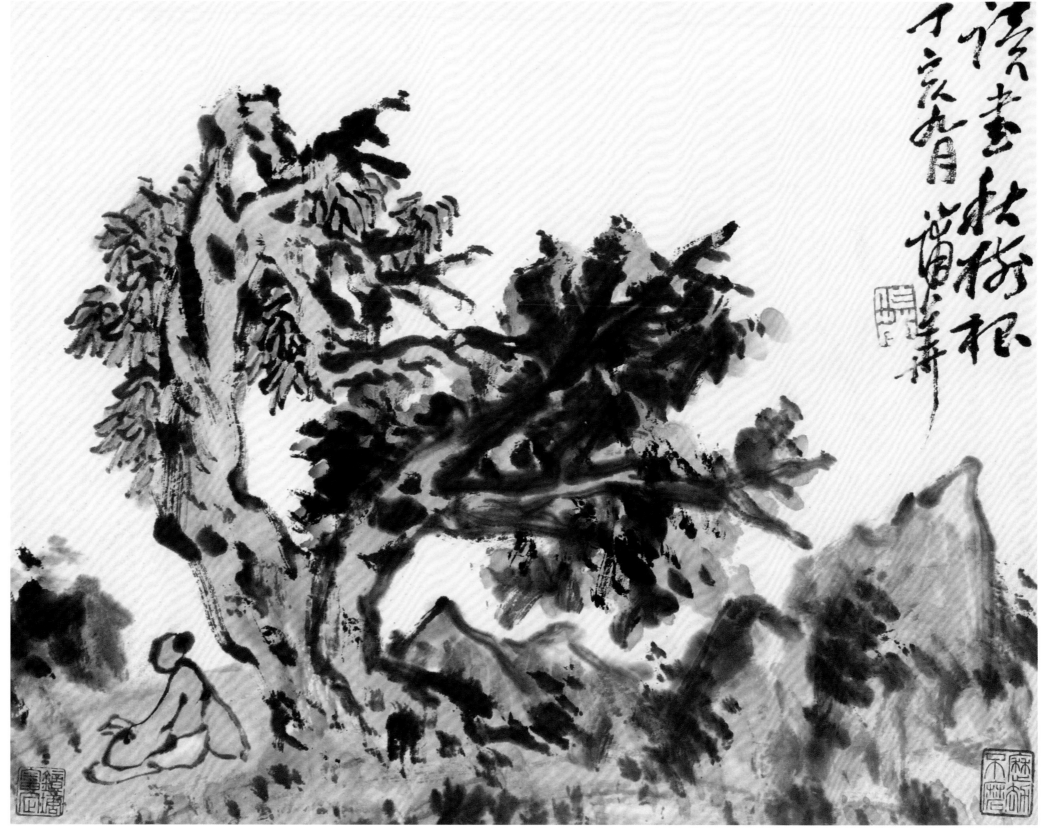

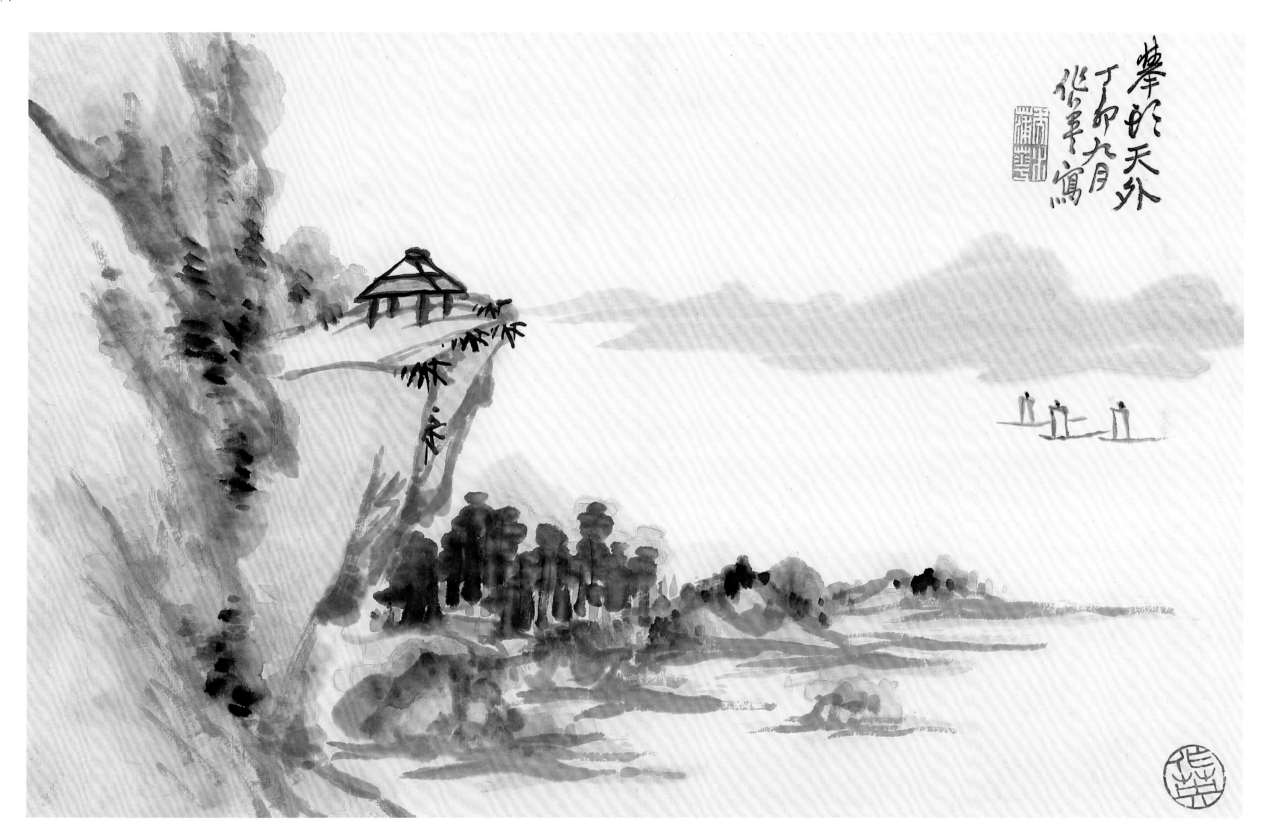

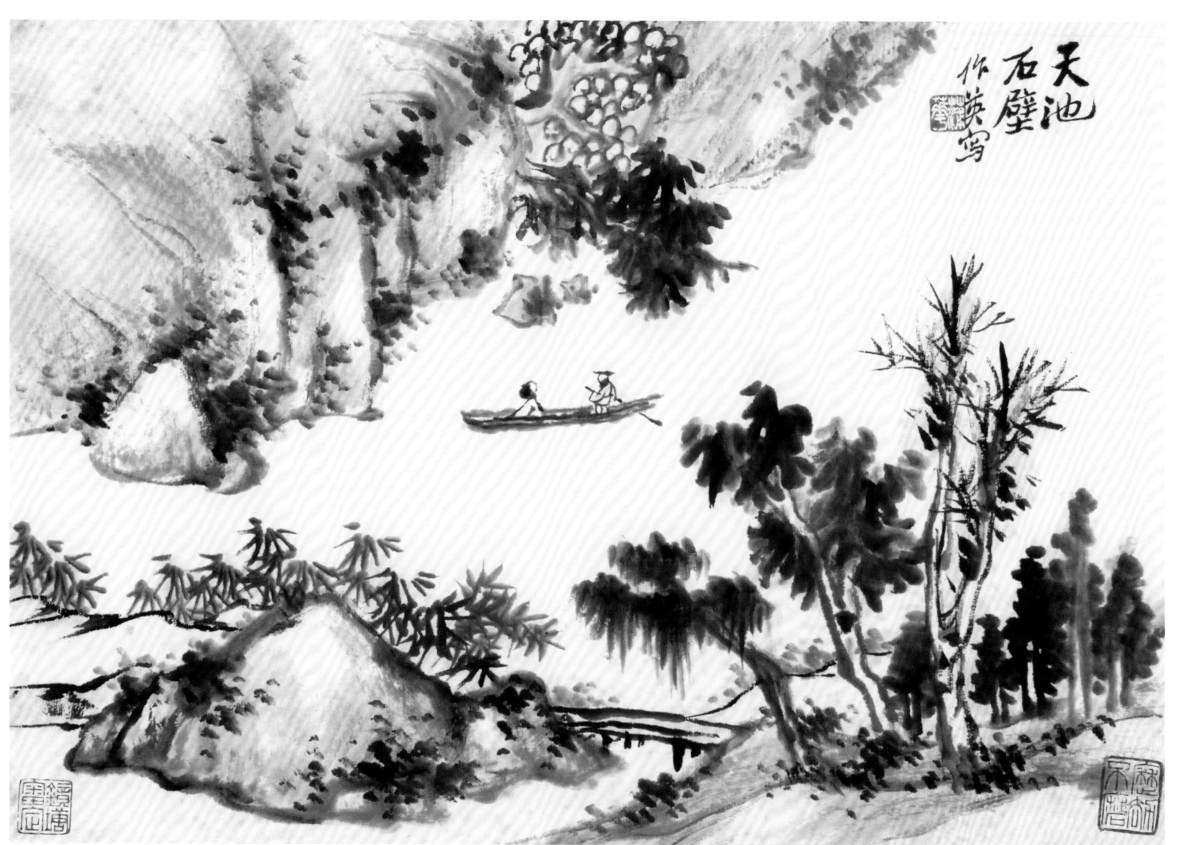

天池石壁

作英寫

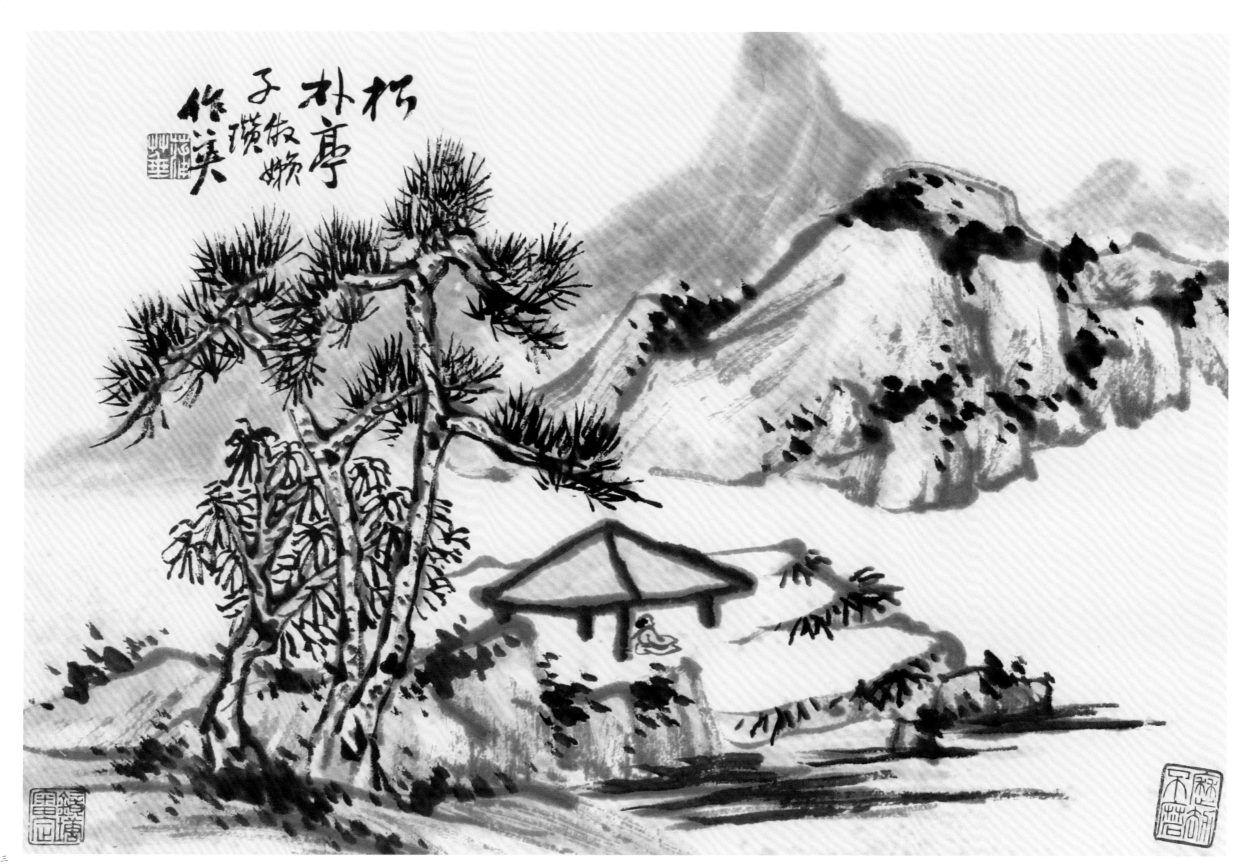

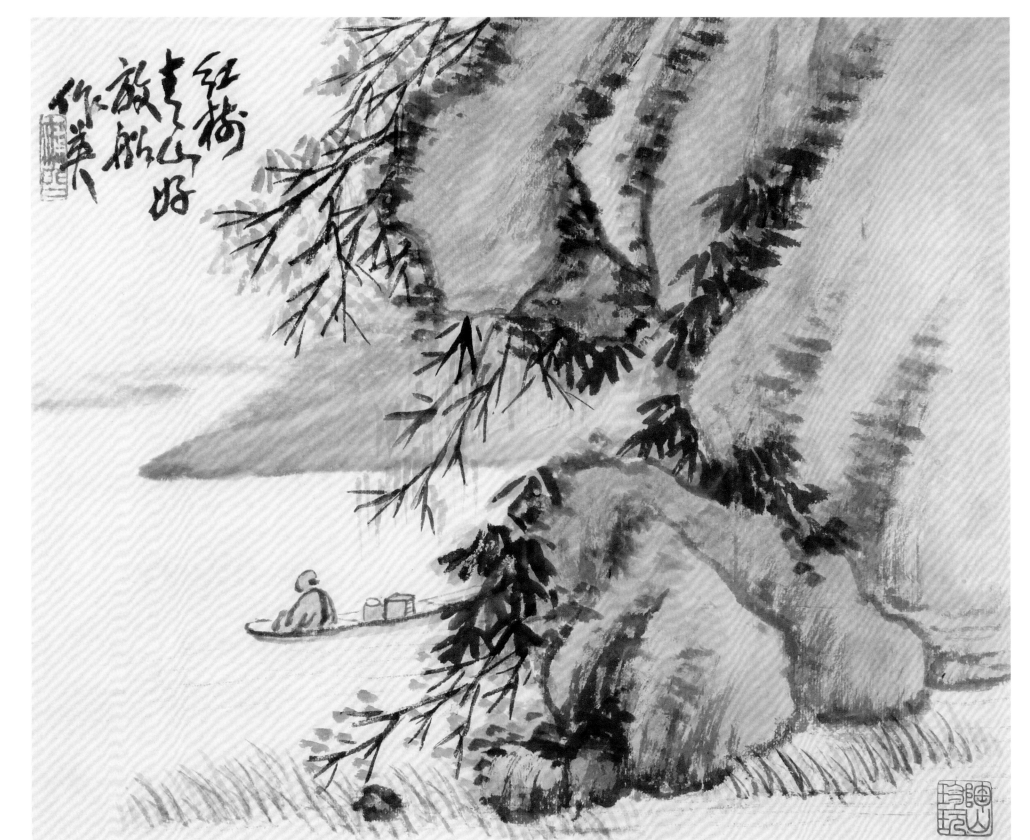

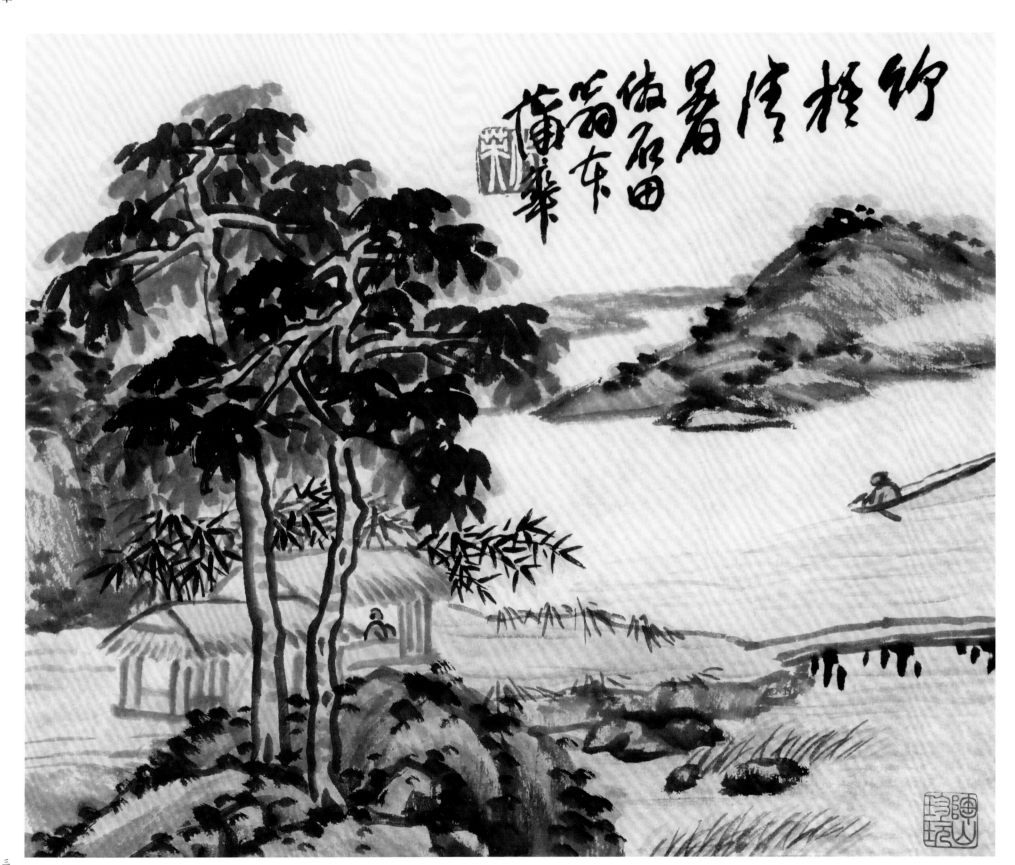

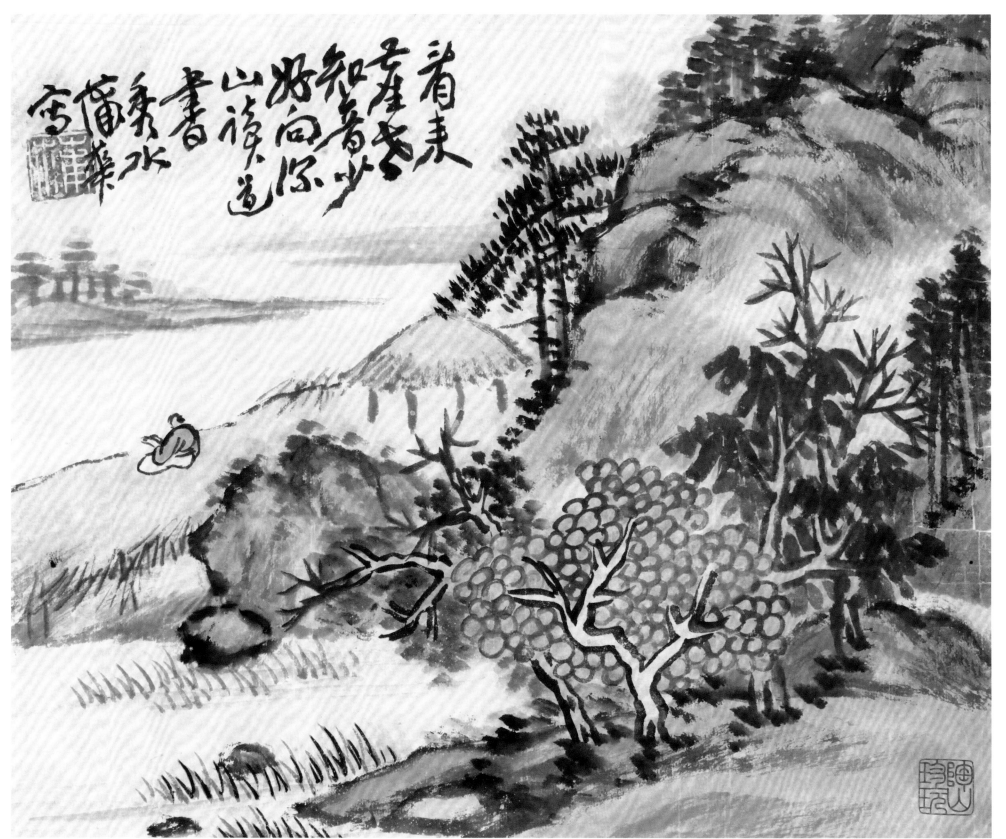

着書看去
崖畔春
知音者少
游向深深
山讀道
谿水書
葉寫

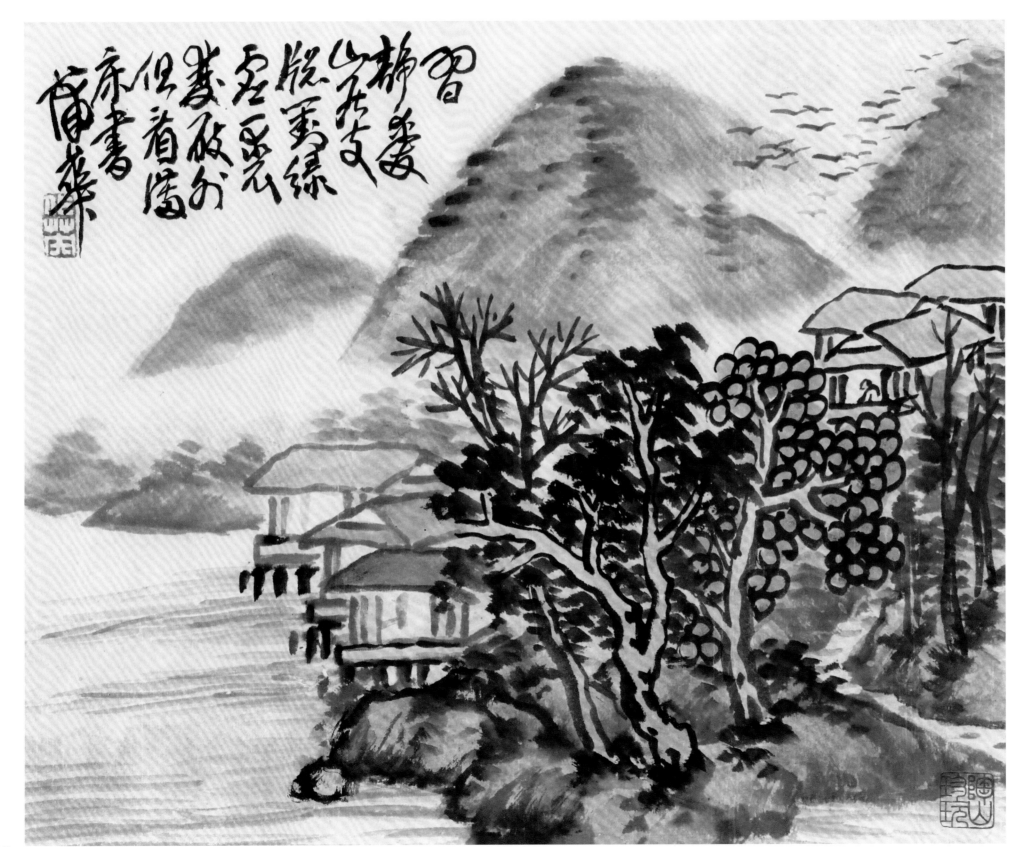

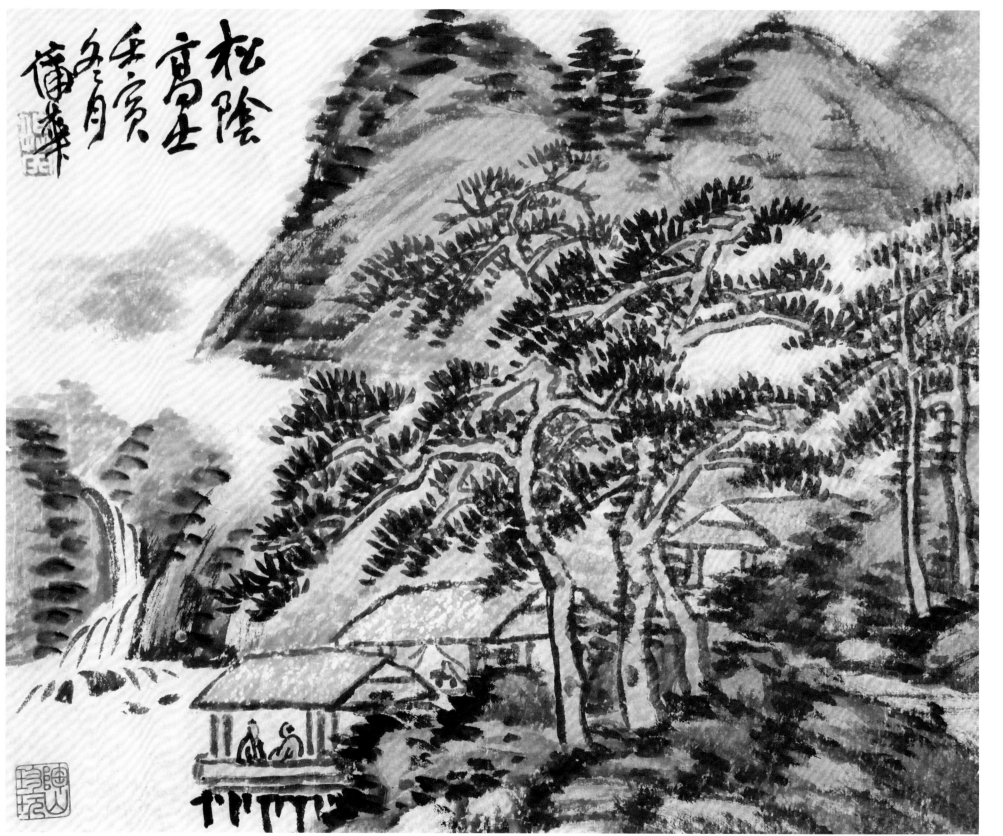

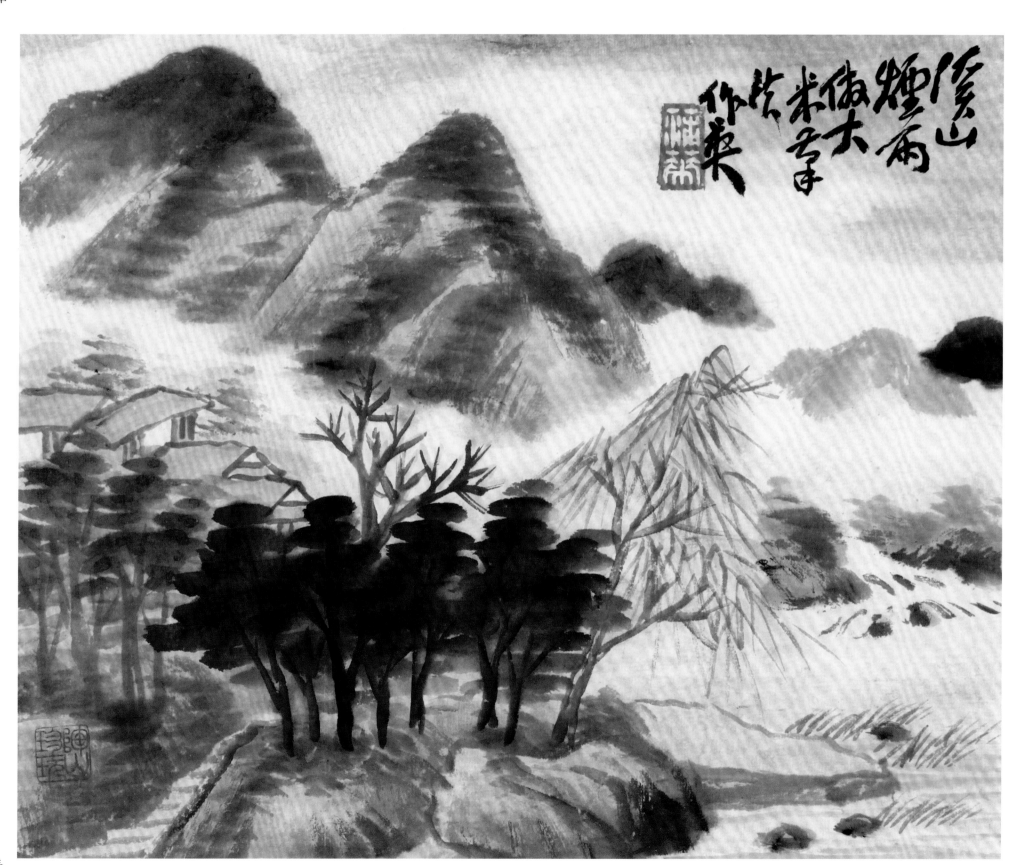

溪山煙雨仿大米子法作栞

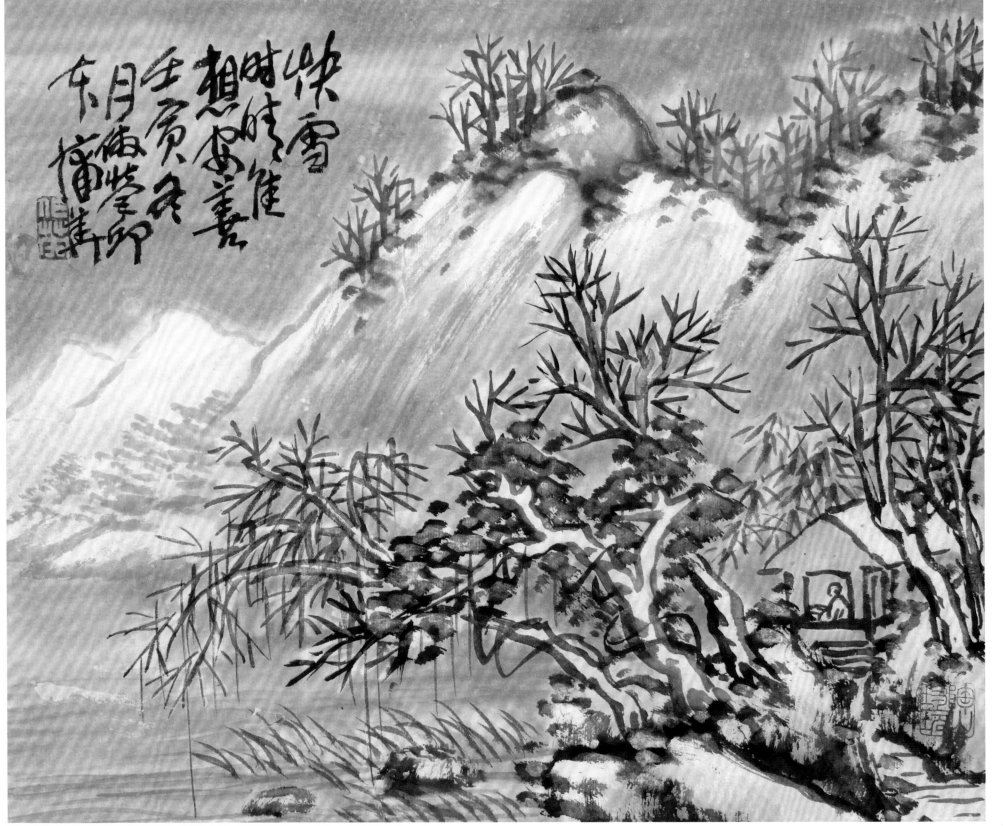

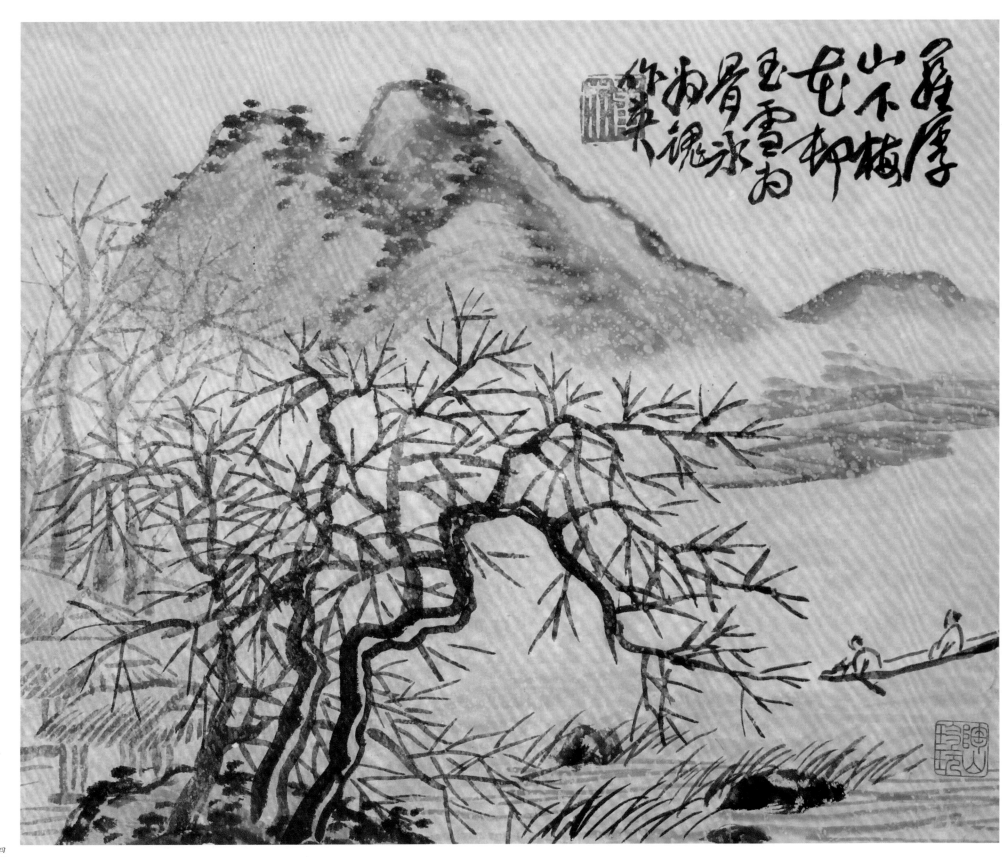

图书在版编目（CIP）数据

荣宝斋画谱. 古代部分. 九十三. 蒲华. 山水花卉/（清）蒲华著. —北京：荣宝斋出版社，2023.12

ISBN 978-7-5003-2587-1

Ⅰ.①荣… Ⅱ.①蒲… Ⅲ.①山水画-作品集-中国-清代②花卉画-作品集-中国-清代 Ⅳ.①J222

中国国家版本馆CIP数据核字(2023)第217038号

责任编辑：李晓坤
校　　对：王桂荷
责任印制：王丽清
　　　　　毕景滨

RONGBAOZHAI HUAPU GUDAI BUFEN 93 SHANSHUI HUAHUI

荣宝斋画谱　古代部分　93　山水花卉

绘　　　者：蒲华（清）
编辑出版发行：荣宝斋出版社
地　　　址：北京市西城区琉璃厂西街19号
邮 政 编 码：100052
制　　　版：北京兴裕时尚印刷有限公司
印　　　刷：鑫艺佳利（天津）印刷有限公司

开本：787毫米×1092毫米　1/8　　印张：6
版次：2023年12月第1版　　印次：2023年12月第1次印刷
定价：48.00元

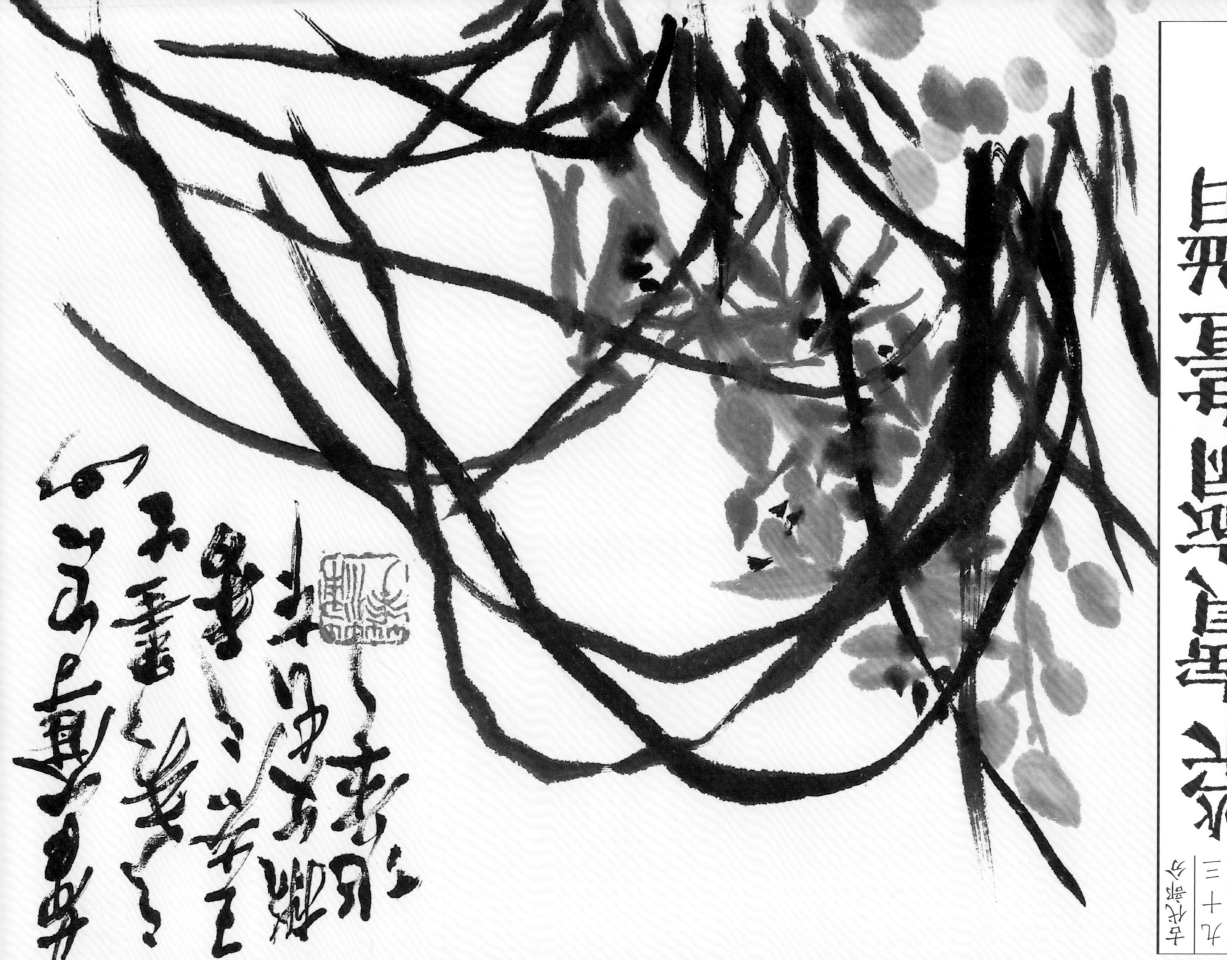